范天送

一新竹藝術家系列一

新竹市文化局
Cultural Affairs Bureau, Hsinchu City

市長序

藝術的長河是一種薪傳與紀錄，更是一項使命，猶若活泉湧現永續的生命力，讓歷史的跫音、美術的虹光再現，生生不息。

新竹市百年藝文教育淵遠綿長，由傳統跨入科技年代，從臺展三少年的臺灣第一位職業女畫家陳進、投入美術教育近五十年的李澤藩，到奉獻故鄉為竹塹留下珍貴作品的何德來、鄭世璠、陳在南、呂玉慶及范天送等，在在展現出前輩藝術家們對家鄉深厚的情感，嘉惠莘莘學子傳承百年藝術典範。我們崇敬並傳承此精神，透過《新竹藝術家系列》叢書的出版，希望呈現藝術前輩們一生精彩的追尋與執著。

繼《融匯與傳承：清領到日治時期新竹美術史》、《竹光重現：戰後新竹美術發展》兩本新竹百年藝術發展史專書，及《鄭瓊娟—臺灣戰後第一代女畫家》一書後，本市再接再厲地邀請到多位對臺灣美術史研究精闢的學者專家，以「最美教科

2

書」編撰理念，為在畫壇佔有重要地位的新竹前輩藝術家們，出版系列叢書，作為國、高中生的美術教育題材，可謂是「新竹好學」、「美感新竹」理念的實質化體現，更再次表達出我們對美術教育推廣的肯認與重視。

前輩藝術家藉由豐厚的藝術涵養，將他們的生活體驗，揮灑融入藝術教育中，在時代的淬鍊下，孜孜不懈地追求真、善、美的生活，以精彩的畫筆成就出不朽的藝術創作，也實踐了藝術即生活的理想。

《新竹藝術家系列》叢書內容涵括藝術家生平、經典風格及創作理念等篇章，深入淺出，期許未來成為地方美術課、乃至鄉土教材的重要張本，將美感、藝術涵養傳承內化至下一代，引領讀者看見藝術家的堅毅精神，發現新竹變化萬千之美。

新竹市長

高虹安

范天送

范天送（一九二二年至二〇〇五年），號賢竹，字烱亭。原為林長之子，居住於南門街附近，從小過繼給范耀庚，故改姓范。范耀庚是新竹著名的書畫家，他的畫風上承清代流行於臺灣，如陳邦選、葉文舟等人的水墨畫傳統。范天送自小受到父親侃卿亦善長書畫，曾師事日治時期流寓來臺的中國畫家李霞。范天送自小受到父親與姐姐畫藝的薰陶，在耳濡目染的環境中，也開啟他對藝術的濃厚興趣。一九四四年至一九四六年，受到傳統書畫家學影響的范天送，也曾向來到新竹教畫的許深州學習日本膠彩畫的技巧。因此，他的作品兼具傳統水墨與現代寫生的畫風。他的創作面向相當多元，有傳統風格的書畫作品，也有充滿指趣的指墨畫作，此外亦有水彩與瓷畫等類型的作品。他最為人熟知的作品，乃是以達摩、禪師、鍾馗等宗教人物

為題的畫作，透過清新與趣味的筆墨呈現，拉近一般民眾與藝術的距離。

此外，范天送更參與組織「新竹書畫同好會」、「新竹市書畫源流研究學會」、「新竹縣美術協會」等社團。同時他也是地方傳統詩社如竹社、栗社等社的社員。晚年他更透過舉辦桃竹苗四縣市兒童美術、書法比賽，進行藝術向下扎根理念的實踐。

目次

8　第一章　時代背景與家學淵源

10　前言：清代臺灣的傳統書畫

17　家學背景：父親范耀庚與姐姐范侃卿

38　第二章　畫藝的展開

40　東洋寫生觀的學習

52　傳統書畫的啓蒙

66　第三章　作品賞析

68　水墨畫與書法

87　水彩與瓷畫

96　詩

第四章　成就及影響　98

文人傳統的繼承：指畫四君子　100

藝術生活化：鍾馗　114

宗教生活化：達摩　136

圖片索引　144

年表　148

范天送「竹」跡　154

兒女眼中的父親　156

參考文獻　158

作者簡介　160

時代背景與家學淵源

青春時期受到父親范耀庚、長姐范侃卿的書畫風格影響，成就其一生追尋東方文人品味的藝術價值。而綜觀其藝術生涯，生於日治、跨越民國、成就於戰後的七〇、八〇年代，此背景正是臺灣從日治的美術教育走向戰後的東西方美學並行的年代，范天送在追求東方藝術的學習上，深受時代淬鍊的藝術風潮影響。

前言：清代臺灣的傳統書畫

傳統水墨畫在臺灣的發展，就目前留存的書畫作品來看，可追溯至清代自中國大陸來臺游宦的周凱、胡國榮、王霖、沈葆楨等人；或是流寓的書畫家如陳邦選、洪章、曾茂西、蒲玉田、謝琯樵、葉化成、呂世宜等人；此外，尚有臺灣書畫家林朝英、林覺等人。這些不論是因擔任官職而游宦臺灣、或因行藝之故來臺定居的流寓書畫家，他們的書畫作品，因具有傳統文人畫的文雅特質，故廣受當時臺灣士紳的歡迎，進而購藏並流傳。其中來臺的流寓書畫家如謝琯樵和呂世宜兩人，曾受板橋林家之託，協助規劃林本源庭園；呂世宜更為林家購置數萬卷的書籍及十餘種金石拓本，除了豐富林氏的家藏，也喚起當時一股追求文雅的風潮。[1]

清代臺灣書畫的發展，可以歸納出以下三個特色：第一、文人的品味；第二、造型的趣味；第三、水墨的變化性。[2] 第一類具有「文人的品味」特色的作品，如周凱（一七七九年至一八三七年）的〈東湖草堂圖〉（圖1）便描繪出文人閒居的幽靜草堂與周圍的湖光山色；謝琯樵（一八一一年至一八六四年）的〈山水〉、朱承的〈山居聽泉圖〉，都是充滿著文人生活情調的水墨畫作。第二類具有「造型的趣味」特色的畫作，則有謝琯樵的〈蘭石〉、黃瑞圖的〈蘭石〉等作；兩位畫家雖然皆以蘭花與石頭為描繪對象，但畫中可見皆強調出蘭葉翻轉的姿態，並各自以簡潔聳立或是透鏤奇詭的石頭，表達出畫家對於物象造型趣味的好奇。第三類具有「水墨的變化性」特色的書畫作品，則如林覺的〈蘆鴨〉（圖2）、林朝英的〈雙鵝行書〉（圖3），以及陳邦選的〈指畫達摩〉等作。林覺的〈蘆鴨〉一作中，不論是

1 莊伯和，〈明清臺灣書畫談〉，《明清時代臺灣書畫》，行政院文化建設委員會，1984年，頁433。

2 邱琳婷，《臺灣美術史》，台北：五南出版社，2022年，頁220-230。

蘆葦或者是鴨子的形象，可看到即興流暢的書法線條以及濃淡墨的搭配，因而使得整個畫面呈現出水墨變化的視覺效果。林朝英的〈雙鵝行書〉雖是一件書法作品，但卻透過書寫的形式，表達出內文所傳達「雙鵝入群展啼鳴」的視覺性。

此外，陳邦選（一七七〇年至一八五〇年）以手指繪製而成的〈指墨達摩〉，也因其特殊的作畫工具與技巧，進而使得水墨的表現性更為豐富。陳邦選，字仲子，號怡卿，詩文篆刻皆擅長，以指畫聞名於世。他於道光年間曾至礦溪（今彰化縣）；同治初，則挾藝遊竹塹（今新竹市），為當時士紳林占梅潛園的座上賓，極受禮遇。[3] 陳邦選對於新竹書畫的影響，或可從後來的新竹畫家范耀庚的作品中，得到印證。

3 ｜ 郭子文等撰文，《臺灣歷史人物小傳：明清早期書畫專輯》，台北市：國家圖書館，2003 年，頁 514。

・遊宦

此處指清代離開中國大陸的故鄉，而來到臺灣擔任官職的官員。這些官員中，也可見到出身進士的士人，如周凱、沈葆楨等人。

・指畫

即以手取代毛筆作畫，畫家經常會以指甲、指肉、手掌等不同部分作為創作的工具；有時也會在指甲與指肉之間塞棉花沾墨作畫。一般指畫作品，會令觀者產生即興視覺效果的想像；但由於作畫時，指甲與畫紙的磨擦生熱，易導致指甲斷裂，所以有些指畫家如馬壽華，便會在創作的過程中，等待指甲冷卻後，再繼續作畫。因此，馬壽華的指畫往往耗時甚久，有別於強調快速即興表現的指畫作品。

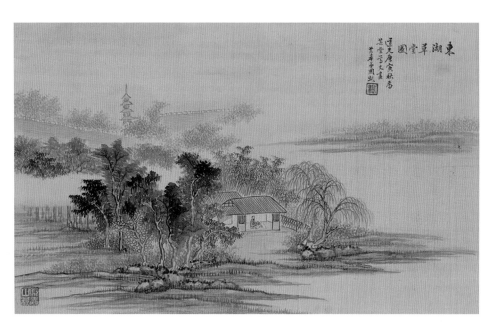

圖 1 ｜ 周凱〈東湖草堂圖〉，1830 年，水墨，36.5 x 1079 公分，國立臺灣美術館典藏，此為局部圖。

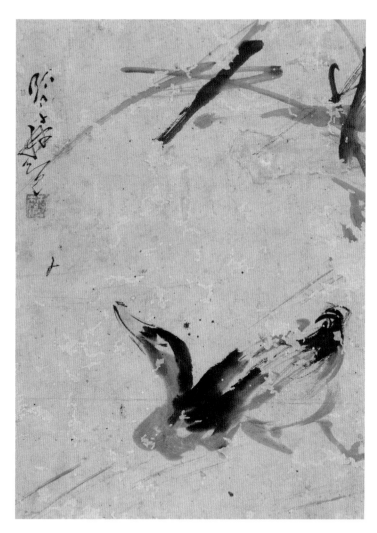

圖 2 ｜ 林覺〈蘆鴨〉，年代待考，水墨，29 x 20 公分，藝術家出版社提供

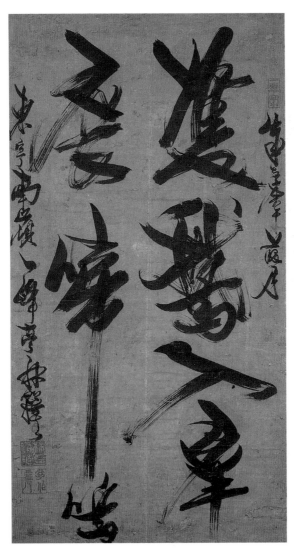

圖3｜林朝英〈雙鵝行書〉，年代待考，水墨，118.8 x 62.2 公分 ，藝術家出版社提供

家學背景：父親范耀庚與姐姐范侃卿

范耀庚（一八七七年至一九五〇年）字西星，號瘦竹、釣鯨、松髯道人，族名光燦，新竹人。治學辛勤，喜研經史，頗有文名。早年師事林希周，人物、花鳥皆為見長，尤其他的指畫作品，更是別具一格。[4] 一九二九年以〈指墨松〉獲得「新竹書畫益精會」舉辦的「全島書畫展覽會」特選，經常與書畫家李逸樵於臺灣各地舉行書畫巡迴展，曾在新竹關帝廟內的「六也書塾」教授漢學及詩書畫。[5] 范耀庚的指畫，或受到陳邦選的啟發。如前文所述，指畫在清代的臺灣，已可見到當時流寓新竹的中國畫家陳邦選其畫作流傳。所謂指畫，即以指頭作畫；有些畫家也會在指甲與指肉間塞填棉物，沾墨作畫，以增加表現的多樣性；另也可以使用手掌輔以創作。

有關范耀庚與陳邦選兩人的指畫風格，學者曾針對陳邦選的〈指畫達摩〉與范耀庚的指畫〈竹石圖〉（圖4）兩作，分析如下：

〈指畫達摩〉一作，雖僅以指頭作畫，然而卻能將達摩所坐的蒲團、身旁的瓷瓶、拂塵、經書等物的質地，精準地表現出來；就連達摩的衣著、肌膚與毛髮，也同樣地能以指頭的技法，生動地勾勒而出。陳邦選此作，可謂是以指畫完美地表現出筆墨的變化性。另一位時代稍晚的指畫家范耀庚，其〈竹石圖〉一作，則是強調出指頭作畫，也能看到如同運用筆尖般的效果。因此，在范耀庚的〈竹石圖〉一作中，可以看到畫家以指頭勾勒出不同的葉尖。這些竹葉尖，亦呼應了題款所言「竹尖而秀」的特質。故可知，指畫所營造出的筆墨變化性，不全然只能表現出狂野的一面，如此作所示，指畫也可呈現出秀逸的趣味。6

18

范耀庚之女范侃卿（一九〇八年至一九五二年）又名玉蓮，新竹人。幼承庭訓，學習詩文國學，並致力傳統書畫創作。一九二八年八月，中國畫師李霞來臺寓居，開設畫室傳授畫藝，並與新竹名家陳湖古、范耀庚等人交遊，范侃卿因此得以投入李霞門下學習人物畫；隔年范侃卿以〈群仙赴會〉參加新竹書畫益精會舉辦的全島書畫展覽會，獲得金牌獎的肯定，成為唯一入選的女畫家；其蘭竹與佛像評價甚高。[7]

4 「新竹市地方寶藏資料庫」，https://hccg.culture.tw/home/zh—tw/people/177864，檢閱日期：2023年7月5日。

5 新竹市立文化中心，〈范耀庚簡歷〉，《彩藝芬芳：竹塹范家三代書畫展》，新竹市立文化中心，1993年，頁8。

6 邱琳婷，《臺灣美術史》，台北：五南出版社，2022年，頁230。

7 楊儒賓主編，《鯤島遺珍：臺灣漢人書畫圖錄》，新竹：國立清華大學出版社，2013年，頁246。

范侃卿的老師李霞（一八七一年至一九三八年）字雲仙，號髓石子、抱琴游子，福建仙遊人。一九二八年來臺，客居新竹兩年，曾擔任新竹書畫益精會舉辦的全島書畫展覽會評審；一九二九年他所畫的〈蟄龍聽經圖〉（圖5）一作，以「似達摩造像，趺跏坐石，若講經狀。下方則繪一潛龍出聽，若有所得」，上款可見畫家將此作贈與曾沿蘭（別號子香）[8] 的落款。曾沿蘭也在日後與范天送和來到新竹授課的許深州，學習膠彩畫的技法。

8 楊儒賓，〈圖說〉，《鯤島遺珍：臺灣漢人書畫圖錄》，新竹：國立清華大學出版社，2013 年，頁 175。

・流寓書畫家

指清代至日治時期，離開家鄉而來臺灣短期定居的書畫家。他們在臺灣時，有些書畫家受聘為地方士紳的家庭老師或書畫顧問，如謝穎蘇（謝琯樵）曾客居在新竹的潛園，呂世宜則客居板橋的林家；有些則開班授課，如李霞、楊草仙等人在新竹教授書畫；流寓的書畫家有時也會舉辦展覽，販售作品。

圖 4 ｜ 范耀庚〈竹石圖〉，年代待考，水墨，
132 x 32 公分，國立臺灣美術館典藏

細部圖

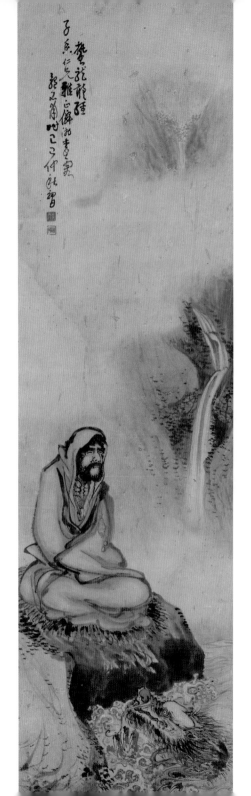

圖 5｜李霞〈蟄龍聽經圖〉，
1929 年，國畫，147 × 40 公分，
國立清華大學文物館典藏

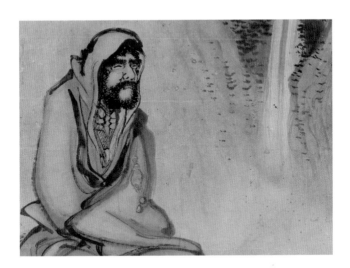

細部圖

其實，范耀庚〈指墨松〉（圖6）一作，可以看到清代畫家葉文舟〈指畫墨松〉（圖7）的影響，該作以濃淡相間的墨點，為畫面的視覺焦點。[9] 范耀庚的〈淵明愛菊〉（圖8）一作，以粗黑的線條突顯出衣服的輪廓，則與李霞人物的勾勒，頗有異曲同工之處。然而范耀庚〈達摩〉（圖9）一作，則又表現出有別於李霞的簡約率性。此種「簡約率性」的畫風，也可在范天送同類作品中見到。至於范侃卿的人物畫，如〈無量壽佛〉（圖10）一作，雖在造景方面，可見李霞的影響，如水邊平台、遠方流瀉而下的長瀑、橫貫山石的雲霧等，但相較於李霞的粗放筆觸，范侃卿則以細膩且工筆的手法，描繪出正在專心頌經的無量壽佛形象。值得注意的是，范耀庚與范侃卿父女畫中所出現的書籍與正在冒煙的香爐，也可見於新竹市文化局收藏的范天送所繪〈紅衣達摩〉（圖11）一作中。

9　邱琳婷，《臺灣美術史》，台北：五南出版社，2022年，頁230。

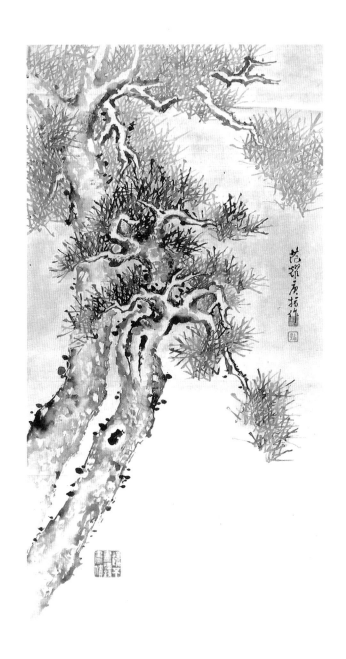

圖 6 │ 范耀庚〈指墨松〉，年代待考，水墨，132 x 72 公分，
收錄《彩藝芬芳—竹塹范家三代書畫展》

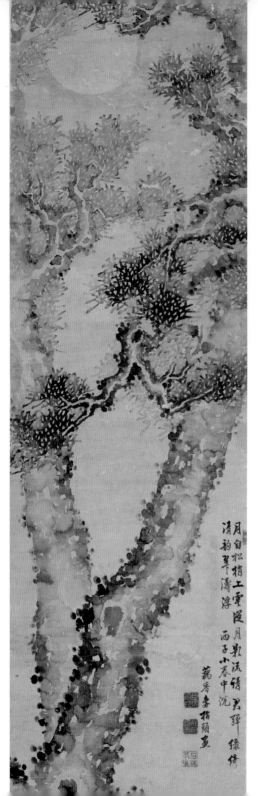

圖 7｜葉文舟〈指畫墨松圖〉，
年代待考，水墨，174 x 45 公分，
國立清華大學文物館典藏

細部圖

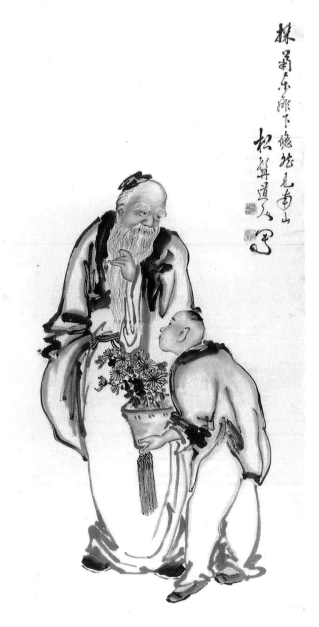

圖 8｜范耀庚〈淵明愛菊〉，年代待考，國畫，131 x 61 公分，收
錄《彩藝芬芳—竹塹范家三代書畫展》

細部圖

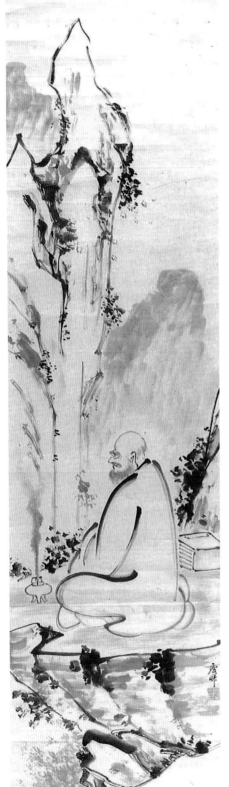

圖 9｜范耀庚〈達摩〉，年代待考，
水墨，146 x 40 公分，收錄《彩藝芬
芳—竹塹范家三代書畫展》

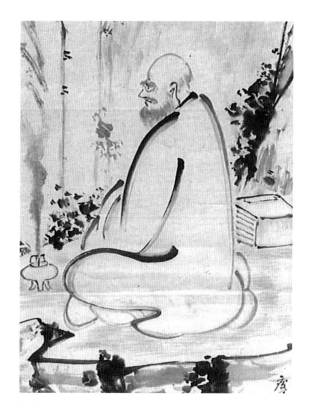

細部圖

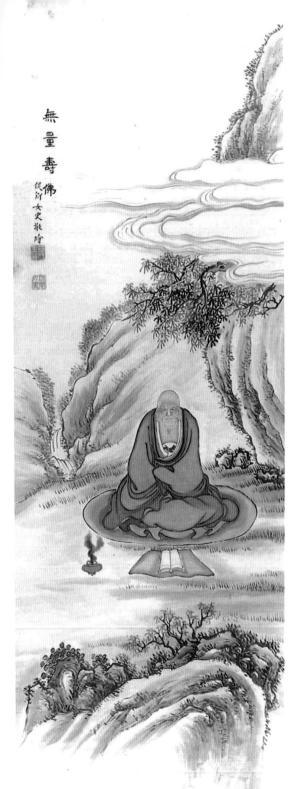

圖 10 ｜ 范侃卿〈無量壽佛〉，年代待
考，國畫，140 x 47 公分，收錄《彩
藝芬芳—竹塹范家三代書畫展》

細部圖

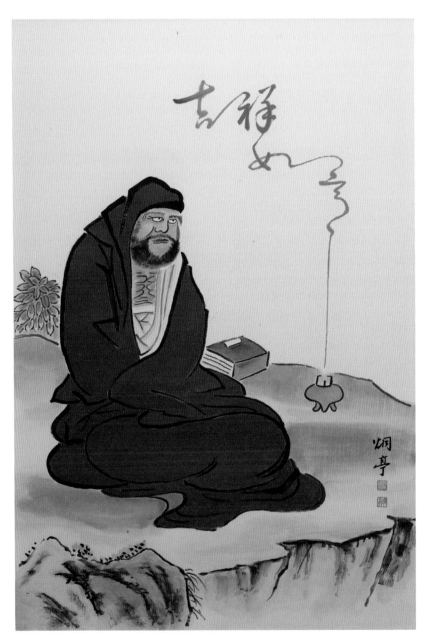

圖 11 ｜ 范天送〈紅衣達摩〉，2006 年，國畫，73.5 x 50 公分，新竹市文化局典藏

細部圖

第二章 畫藝的展開

范天送先生，在新竹第一公學校高等科學習時，曾接受日本形象畫派大師福山進指導。除正規教育學習之外，父親范耀庚在家也給予傳統漢學詩文教育。當時有許多大陸來臺客居新竹的畫家如李霞等，皆長住范家，文人雅士，談詩論畫，筆墨酬酢，范家子女皆能耳濡目染，勤加學習。據范侃卿媳婦洪月腥回憶：「祖父范耀庚原希望女兒范侃卿專攻繪畫，兒子范天送專研書法，各自發展，豈料范天送藝術天賦高，不僅書法、繪畫皆能，並且擅長將詩詞文學融入於書畫

中。」范天送除了向老師學習之外，平日注重收集資料，日以繼夜，不斷臨摹練習，以自學方式體會書畫中之筆墨技巧及所呈現意境。因刻苦學習，方能有後來傑出的書畫成就。

范天送的水墨畫作，來自兩個傳統：一是家學的傳承，另一則是流寓臺灣的畫家。「竹塹四范」，指的即是范耀庚（一八七七年至一九五〇年）、范侃卿（一九〇八年至一九五二年）、范天送（一九二二年至二〇〇五年）、范素鑾（一九五八年至今）祖孫三代四人。范耀庚曾在新竹關帝廟內的六也書塾，講授詩書畫藝，他的兒女范侃卿與范天送也在充滿書畫氣息的環境中，展現各自在藝術上的成就，孫女范素鑾繼承家學，是一位活躍於當今藝壇的知名膠彩畫家。

傳統書畫的啟蒙

范天送自小成長於書香世家，父親范耀庚與姐姐范侃卿皆是書畫名家。

范天送於一九二二年出生，號賢竹，字烱亭，原為林長之子，居住於新竹市南門街附近，但因從小過繼給范耀庚，故改姓范。一九三六年自新竹第一公學校高等科畢業，一九三九年於新竹州水產試驗所擔任雇員書記，一九四六年到一九七三年為臺灣省糧食局新竹暨苗栗事務所辦事員。退休後，與卓姓友人合資成立「東明油墨」，期間因協助建築師徐世能設計靈隱寺大殿興建工程，故而結識了該寺住持俗名鄭保真的寶真師父。寶真師父圓寂後，范天送受託成為靈隱寺的管理人。

一九七五年至一九八八年，范天送擔任靈隱寺管理人期間，他為該寺廣集來自國內

40

外名家詩、書、畫等作品數百幅。據其女兒范素鑾回憶：「我爸爸在靈隱寺擔任管理人時，每年會舉辦中日文化交流的活動。當時日方由中澤會長帶書道家、舞蹈家、詩吟家到臺灣，文人雅士相互學習、切磋。而書道家太田山陽每年幾乎都會帶著學生一起來，後來就與我爸爸成為好朋友。」[10]

此外，范天送也與同好組織民間畫會如「新竹書畫同好會」、「新竹市書畫源流研究學會」等，並多次擔任「新竹縣美術協會」理事長。同時，他也是地方傳統

10 陳翠萍、吳玟潔，〈范天送家屬訪問稿〉，2023 年 5 月 18 日。

詩社如竹社、栗社等社員；更積極推動與日本形心書道會的文化交流。再者，對於地方美育的推動，則透過舉辦桃竹苗四縣市兒童美術、書法比賽，進行藝術向下扎根理念的實踐。[11]

回顧范天送的習藝歷程，可說是一開始受到父親范耀庚的漢學啟蒙，與其姊范侃卿的影響。尤其是范耀庚的指畫創作，范天送於日後的畫作中，多所繼承。舉例來看，范耀庚曾創作〈指墨竹四屏〉（圖12），該作以四幅不同竹子的姿態，表現出竹子在清風、月影等情境之下的樣貌。而范天送也在一九九四年的指墨畫〈四君子四屏〉（圖13）一作中，傳達出相似的情境，四件作品的題識分別為「一鉤寒月孤山夜，照見平生鐵石心」（梅）、「靜坐不知香滿室，推窗但見蝶飛來」（蘭）、「黃花開滿徑，晚節有餘香」（菊）、「平安圖」（竹）。值得注意的是，這幅范天送七十二歲所繪的指畫，刻意提及此畫乃「仿八大山人筆意」，八大

山人即明末著名的中國畫家朱耷（一六二六年至一七〇五年）。故范天送此作明顯地回應了一九四九年以後，隨著國府渡海來臺的大陸畫家在臺灣復興中華傳統繪畫的思潮。因此可知，范天送的水墨畫作，其實是來自兩個傳統，一個是受到家學傳承來自清朝的書畫傳統；另一個則是受到二十世紀中葉，渡海來臺畫家提倡的書畫風潮影響。

11 ──── 張德南，〈詩書畫三絕：范天送（1922─2005）〉，《竹塹文獻雜誌》，第 55 期，2013 年，頁 161。

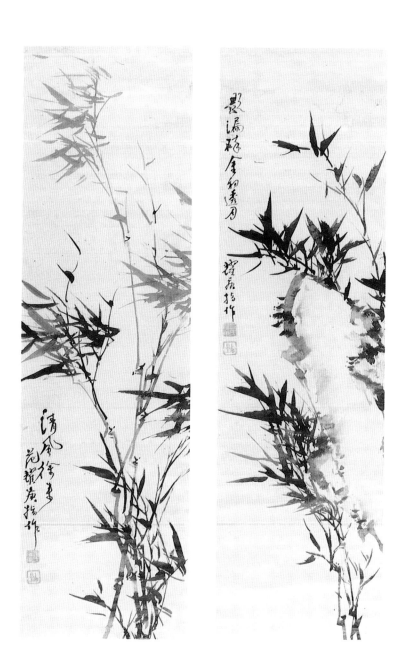

圖 12 ｜ 范耀庚〈指墨竹四屏〉，年代待考，水墨，107 x 32 公分，收錄《彩藝芬芳—竹塹范家三代書畫展》

圖 12 細部圖

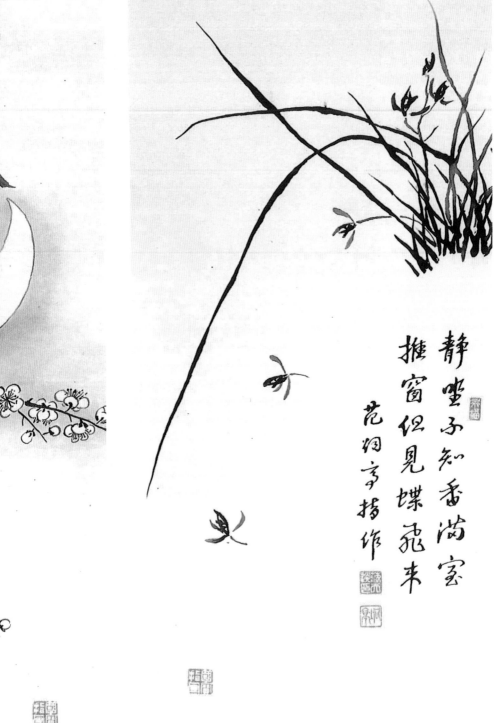

静蜜子知香尚密
推窗但見蝶飛來

范陽亭揚作

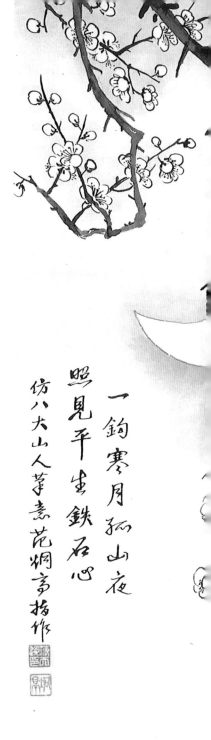

一鉤寒月孤山夜

照見平生鐵石心

仿八大山人筆意范烱高擬作

圖 13 ｜范天送〈四君子四屏 (梅、蘭)〉，
1993 年，水墨，64 x 32 公分，收錄《彩藝芬
芳—竹塹范家三代書畫展》

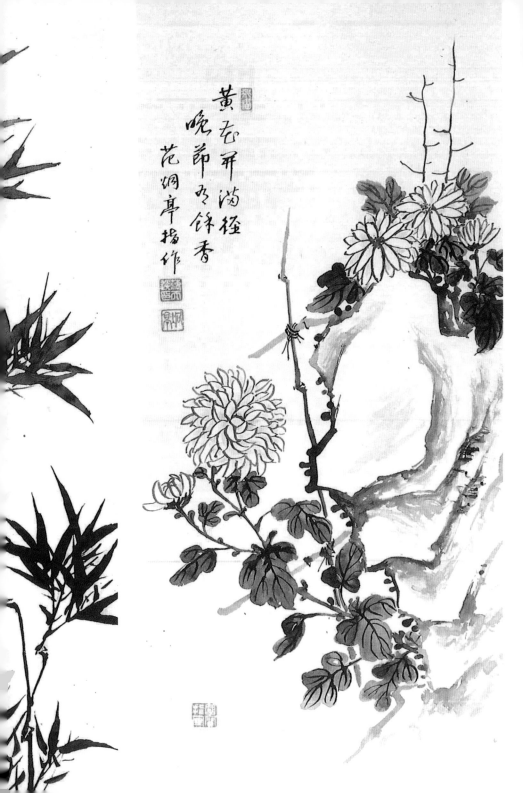

黃花開滿徑
晚節乃餘香
范澗亭擬作

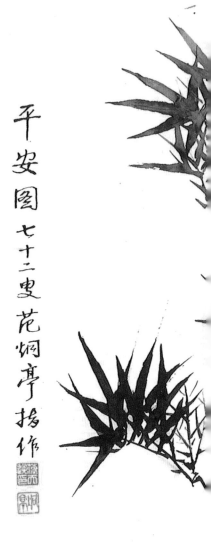

平安圖 七十二叟范炯亭撝作

圖 13 ｜范天送〈四君子四屏 (竹、菊)〉，
1993 年，水墨，64 x 32 公分，收錄《彩藝芬
芳—竹塹范家三代書畫展》

東洋寫生觀的學習

回到范天送早期的習藝過程，一九四四年至一九四六年，范天送向來到新竹教畫的許深州學習膠彩畫的技巧；據范家人回憶，范天送曾提到自己對膠彩畫的興趣，乃是年輕時看到日本竹內栖鳳（一八六四年至一九四二年）具有中國風的作品而受到吸引。范天送此說，或與發生在一九五〇年年代臺灣「正統國畫之辯」的時代氛圍有關。因為，日治時期殖民政府在臺灣所開辦的兩個官方美術展覽會——「臺灣美術展覽會」（簡稱「臺展」，一九二七年至一九三六年）與「總督府美術展覽會」（簡稱「府展」，一九三八年至一九四三年），僅設立兩個畫部：東洋畫部與西洋畫部，其中的東洋畫又以日本的南畫和膠彩畫為主。因此，日治時期臺灣

傳統的水墨書畫，便以非官方展覽的形式，在臺灣民間由臺人、日人參與的漢文化圈中繼續流傳。

直到一九四五年政權輪替之後，於一九四六年設置的「臺灣省美術展覽會」（簡稱「省展」，一九四六年至二〇〇六年），則以國畫部取代東洋畫部；此時臺灣傳統書畫終於進入官方美展的殿堂中。爾後，臺灣畫壇也針對日本膠彩畫是否為國畫進行論戰。有一說認為，日本的膠彩畫是繼承自中國唐代青綠繪畫的傳統，所以也算是國畫。[12]

12 邱琳婷，〈「七友畫會」與臺灣畫壇（1950 年代──1970 年代）〉，臺灣大學藝術史研究所博士論文，2011 年，頁 43。又孫多慈也指出「日本畫」即是「國畫」的唐宋風格與「西畫」的結合；參編者，〈中國畫與日本畫問題〉，《新藝術雜誌》，卷 4、5 期，1951 年，頁 76。

范天送早年習畫的老師許深州，即是日治時期擅長膠彩畫且作品多次入選臺展與府展東洋畫部的知名畫家。許深州（一九一八年至二〇〇五年），本名許進，桃園人；一九三六年進入「南溟繪畫研究所」隨呂鐵州學習膠彩畫，呂為其易名為深州。許深州曾加入「臺陽美術協會」，後與畫友組織「青雲美術會」、「綠水畫會」。他回憶與范天送的相識時說：「當時余每月前往新竹傳授膠彩畫技法，天送先生及一群新竹地區愛好繪畫藝術青年如蘇秋錄、曾浴蘭等皆來從余學畫。一時俊彥齊集，而天送先生尤屬其中佼佼者」。[13]

（圖14）

范天送向許深州學習膠彩畫不久後，即在一九四六年首屆省展以〈七面鳥〉一作，獲得特選，更得到蔣介石夫婦的讚賞。[14] 然而，可惜的是此件原作已遺失，目前僅可見到黑白的圖片。不過，從圖片中仍可以看到范天送對於七面鳥仔細描繪的態度。范天送在向許深州學習的兩年間，從許深州的膠彩畫教授中，習得

東洋畫「觀察」與「寫生」的技巧，甚至進而以這種「寫生」的表現，在省展中獲得特選。

其實，日治時期臺灣的美術教育與官方美展，十分強調寫生。故寫生的風氣，也在民間私人畫室流傳開來。如許深州即說過：「從昭和十一年（一九三六年）至昭和十三年（一九三八年）期間，他追隨呂鐵州在『南溟繪畫研究所』習畫，學習的內容涵括：初期的室內靜物及鳥類標本的寫生；再進而由老師帶領至動物園、植物園、或臺北近郊，作戶外的寫生教學。」15 此外，當時的畫家也會以作研究的態

13 許深州，〈丹青不老：范天送先生精選作品展序〉，收錄《竹塹藝術家薪火相傳系列（27）：春華秋實—范天送書畫作品精選》，新竹市政府，2003 年，頁 3。

14 《郭李陳范四家作品蒙主席亢儷讚賞》《臺灣新生報》，1949 年 10 月 31 日。

15 賴明珠，《桃園地區美術家許深州先生研究調查》，桃園縣政府文化局，2003 年，頁 18-19。

度描繪動植物，如一篇記者對日本東洋畫家野間口墨華的訪問可知：「決定畫鷺之後，他首先到博物館觀察鷺足、嘴及毛的顏色等等，他看到鷺頭上有一根長毛，猶想應是冬毛；但在芳賀先生的百科辭書中卻記載其為夏毛。因此，他決定親自前往鷺山一窺究竟」[16]。由此可知，當時的畫家在創作前，除了參考了博物館所藏鷺的標本、百科辭書的紀錄、甚至親赴鷺山觀察寫生的態度，實為日治時期西方博物學對臺灣美術影響的重要例證。[17]

再者，這種描繪鳥禽的寫生畫作，也經常可見於臺展與府展東洋畫部的入選作中。如范天送的老師許深州在一九四二年所繪的〈閒日〉（圖15），即以四隻角度各異的雞隻入畫，此作入選第五回府展。至於其他畫家以〈七面鳥〉為題的入選畫作，則有如第一回臺展入選的村上英夫（圖16）、第七回臺展入選的齋藤岩太（圖17）、第九回臺展入選的林海樹（圖18）、第五回府展入選的陳宜讓等人。七面鳥

是指火雞，它的體型較大，且展開的雞翼，形成一個宛如圓形的扇面，十分顯目，令人印象深刻。因此，也成為當時畫家喜好的寫生題材。一九二七年第一回臺展東洋畫部的入選作品，即可見到村上英夫〈七面鳥〉一作，描繪兩隻展翼的火雞、兩隻雛雞以及一隻未展翼的火雞。一九三五年第九回臺展林海樹的〈七面鳥〉，則描繪一隻展翼與一隻未展翼的火雞。相似的構圖及寫實的技法，也可見於范天送一九四六年第一屆省展的特選作品中。由此可知，范天送〈七面鳥〉一作，反映出他向許深州學習到東洋畫的寫生觀。

<hr />

16 《臺展アトリエ巡り（十一）水温む池畔の群鷺を描く 日本畫＝野間口墨華氏》，《臺灣日日新報》昭和二年（1927 年 9 月 17 日）中譯可參邱琳婷，〈1927 年「台展」研究——以《臺灣日日新報》前後資料為主〉，國立藝術學院碩士論文，1997 年。

17 邱琳婷，〈何以「經典」？臺、府展作品中的重層跨域〉，收錄《共構記憶：臺府展中的臺灣美術史建構》，臺中：國立臺灣美術館，2022 年，頁 53-54。

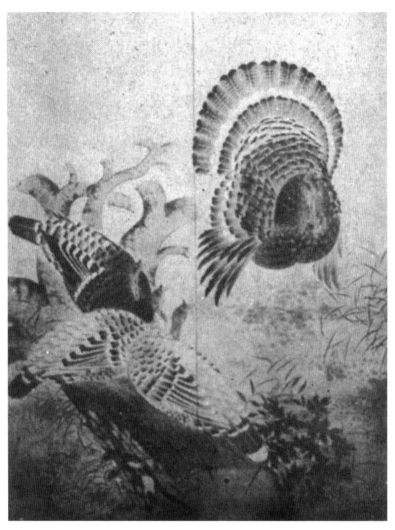

圖 14｜范天送〈七面鳥〉，1946 年，膠彩，尺寸待考，1946 年《台灣畫報》省展
特刊 翻拍，家屬授權

圖 15 │ 許深州〈閒日〉，1942 年，膠彩，75 x 135 公分，國立臺灣美術館典藏

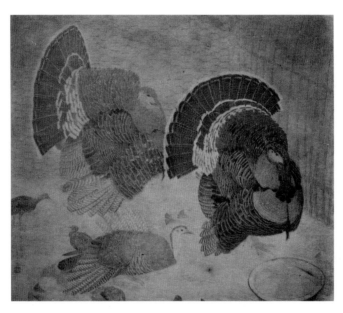

圖 16│村上英夫〈七面鳥〉，1927 年，材質待考，尺寸待考，財團法人陳澄波文化基金會
提供圖片及「名單之後－臺府展史料庫」網站提供圖像檢索。

圖 17 ｜ 齊藤岩太〈七面鳥〉，1933 年，材質待考，尺寸待考，財團法人陳澄波文化基金會
提供圖片及「名單之後－臺府展史料庫」網站提供圖像檢索。

圖 18 ｜ 林海樹〈七面鳥〉，1935 年，材質待考，尺寸待考，
財團法人陳澄波文化基金會提供圖片及「名單之後－臺府展史料庫」網站提供圖像檢索。

二〇〇三年許深州為范天送的展覽寫序時，曾對范天送的畫風作了如下的評價：

其創作題材廣泛，舉凡佛釋、人物、山水、花鳥等皆擅長。對佛釋、人物等創作，其用筆簡練，人物造型乖張，眼神犀利，生動懾人；尤其是「達摩」造像，深透禪機，廣受大眾喜愛。在山水、花鳥等作品表現上，運筆則秀逸流暢，清雅溫潤，充分展現其濃厚之文人氣質。雖兩種風格對比強烈，卻仍可收放自如，由此可證其技法之高明。指墨畫則技法純熟老練亦能盡承其家學。在書法創作方面，天送先生也曾下過一番苦心鍛鍊。除精熟行、草、真、隸四體外，對金石甲骨等文字也多方涉獵，卓然有成。並曾經嘗試發展彩色書法，尋求在書法表現上做創新及突破。18

由此可知，儘管范天送曾向許深州學習過膠彩畫，但多年後，許深州對范天送

畫業的回顧，卻多強調范天送在傳統書畫方面的表現與成就。至於范天送後來較少創作膠彩畫的原因，可能有二：一為膠彩的材料與水墨的材料相比，較不便取得，且膠彩畫作畫的時間又較長[19]；二則為當時臺灣畫壇的主流，已從膠彩畫轉向水墨畫。

此外，范天送早年也曾向田口耕八學習書法，一九四五年後開始研究王羲之、孫過庭、蔡襄等書法。五十歲以後則與日本書法家太田山陽學習形象派書法。[20]范天送晚年嘗試寫甲骨文，甚至創作陶瓷彩繪，這些作品，或可視為是他對傳統書畫形式的創新表現。

18 許深州，〈丹青不老：范天送先生精選作品展序〉，收錄《竹塹藝術家薪火相傳系列（27）：春華秋實—范天送書畫作品精選展》，新竹市政府，2003年，頁3。

19 范素鑾提到：「後來爸爸曾有一段時間沒有繼續畫膠彩，推測是因為材料取得不便，及作畫時長，所以在工作之際只能選擇水墨書畫的方式來創作。到退休後，才有再繼續膠彩創作。」參陳翠萍、吳玟潔，〈范天送家屬訪問稿〉，2023年5月18日。

20 陳翠萍、吳玟潔，〈范天送家屬訪問稿〉，2023年5月18日。

臺灣美術展覽會（簡稱「臺展」）

一九二七年由日本殖民政府在其臺灣所舉辦的官方美術展覽會，主辦單位為臺灣教育會。此展覽為臺灣有史以來第一個官方美術展覽會，舉辦時間從一九二七年至一九三六年，一共辦理十回，一九三七年因戰爭之故停辦。臺展的徵件畫部分為東洋畫部與西洋畫部，首屆臺展的審查員皆為日籍畫家，西洋畫部的審查員為石川欽一郎、鹽月桃甫；東洋畫部的審查員為鄉原古統、木下靜涯。臺灣畫家陳進、顏水龍、廖繼春等人，曾陸續擔任第六回至第八回「臺展」的審查員。

「總督府美術展覽會」（簡稱「府展」）

一九三八年由總督府接續辦理官方美術展覽會，故將展覽會的名稱改為「總督府美術展覽會」，仍沿續臺展徵件的兩個畫部：東洋畫部與西洋畫部。此時由於日本殖民政府在臺灣推行「皇民化」政策，因此府展的作品中，多可見與戰爭有關的題材。

- 「臺灣省全省美術展覽會」（簡稱「省展」）

一九四六年由臺灣省政府主辦，雖接續日治時期「臺展」與「府展」的模式，但首屆省展的徵件除了西洋畫部，亦將東洋畫部改為國畫部，並增設雕塑部，一共三個畫部。「省展」一共舉辦六十屆，直到二〇〇六年結束。期間陸續增設書法、攝影、油畫、水彩、版畫、美術設計、膠彩畫、篆刻等部門。

- 膠彩畫

以動物膠或植物膠、混合水與礦物顏料等媒材繪製而成的作品；日治時期，膠彩畫被歸類為官方美展的東洋畫部。

第三章

作品賞析

范天送深受東方儒家、文人思想的影響，精於詩、書、畫的創作，其作品深深流露他的精神與信仰。

范天送的〈讀書樂〉，可見「仿家父筆意」的落款。此作描繪一位有著白色長鬚、手持木杖正在讀書的老叟，旁邊有一小童肩膀上扛著一落線裝書冊，眼神認真地望向老人。此作或許是范天送透過讀書一事，連結起父子之情。而范天送以極具變化性的線條勾勒人物的衣紋，的確頗能回應范耀庚〈淵明愛菊〉一作的筆觸表現。

水墨畫與書法

一九二八年中國大陸畫家李霞來到新竹，而范侃卿正式向李霞學藝時，范天送或因年幼而無緣成為他的弟子。但數十年後，范天送卻在一九九二年的〈終南進士〉（圖19）一作中，留下「仿李霞筆意」的落款。范天送以充滿趣味的手法描繪鍾馗的形象，令人想起李霞的〈圯橋進履〉（圖20）一作中，具有「人間韻味，不似高士畸人」的黃石公。[21] 范天送對於李霞筆意的詮釋，除了粗放的用筆之外，也生動地捕捉了李霞人物畫中以親切的造形表現畫中主角的畫意。

21　楊儒賓，〈圖說〉，《鯤島遺珍：臺灣漢人書畫圖錄》，新竹：國立清華大學出版社，2013年，頁176。

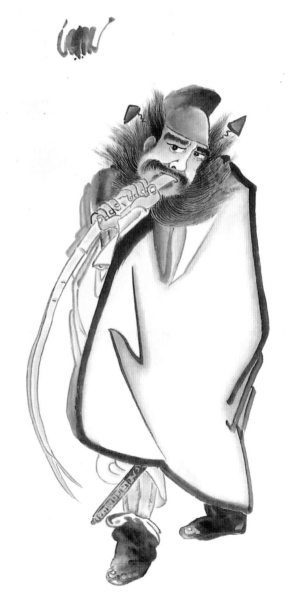

壬申年端午節仿李壽萱意范炳亭畫

圖 19｜范天送〈終南進士〉，
1992 年，水墨，93 × 48 公
分，收錄《彩藝芬芳—竹塹
范家三代書畫展》

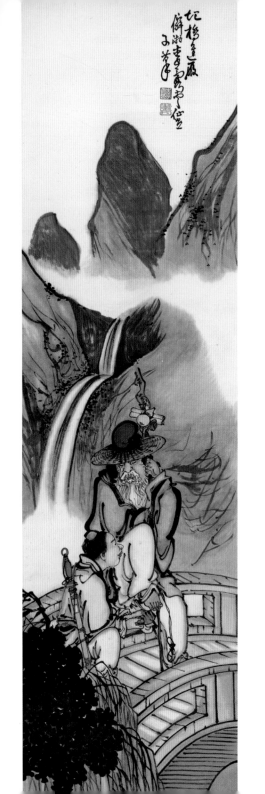

圖 20 │李霞〈圯橋進履〉，年代待
考，國畫，147 x 40 公分，國立清
華大學文物館典藏

一九九四年范天送的〈讀書樂〉（圖21），則可見「仿家父筆意」的落款。此作描繪一位有著白色長鬚、手持木杖正在讀書的老叟，旁邊有一小童肩膀上扛著一落線裝書冊，眼神認真地望向老人。此作或許是范天送透過讀書一事，連結起父子之情吧。而范天送以極具變化性的線條勾勒人物的衣紋，的確頗能回應范耀庚〈淵明愛菊〉一作的筆觸表現。

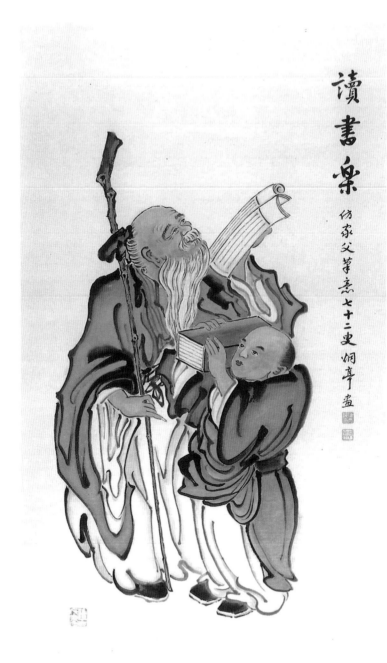

圖 21 ｜范天送〈讀書樂〉，1994 年，國畫，113 x 65 公分，
收錄《彩藝芬芳—竹塹范家三代書畫展》

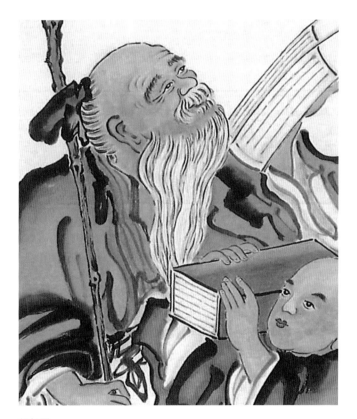

細部圖

相較於以粗獷的用筆追仿李霞與范耀庚的筆意，范天送一九七七年的〈貴妃醉酒〉（圖22）則以較為纖細的筆線，追摹其姐范侃卿的筆意。此作中，以細膩的筆觸刻畫出微醺的貴妃，一手托腮，另一手握著酒杯的醉姿，令人不禁想起范侃卿〈美人圖四屏〉（圖23）中「倚琴沉思」的女子。

其實，傳統書畫中經常可見後代畫家藉由仿摹前輩大師的作品，作為向大師書畫成就的致敬。例如明代的董其昌，即有一套〈小中現大〉冊頁（又名〈仿宋元人縮本畫及跋〉）（圖24）。在這套冊頁中，即可見到畫家對於宋朝與元朝多位名家筆意的追摹。這種透過「仿某人的筆意」以向大師致敬的作法，一改日治時期重視「寫生」的創作觀。而於二十世紀中葉開始成為臺灣畫壇的主流。因此可知，范天送這三張以仿李霞、范耀庚及范侃卿筆意的作品，一方面回應了二十世紀中葉以後，臺灣畫壇向傳統大師學習的情況；另一方面也藉此梳理了自己家學的傳統。

此外，范天送的草書〈楓橋月泊〉（圖25）一作的用筆，也令人想起了宋人蘇東坡的〈寒食帖〉（圖26）。東坡〈寒食帖〉中「破竈燒濕筆」的字體大小與安排佈置，反映出詩文中字詞的意義。而范天送〈楓橋月泊〉中的「月落烏啼霜滿天」，也可見到范天送刻意將「月」、「啼」、「天」三個字變大，藉此突顯出午夜充滿寒氣的天際與烏鴉的啼叫聲。再者，范天送此作中的字體，皆以濃墨及粗細相間的筆調寫之，亦令人想起曾經中國大陸來臺的高齡書家楊草仙。楊草仙（一八三八年至一九四四年）以九十歲的高齡客居新竹，亦曾擔任一九二九年新竹書畫益精會舉辦的全島書畫展覽會評審。他的作品《錄岑參〈使君席夜送嚴河南赴長水〉》（圖27）一作，即以濃墨搭配大小、乾濕的用筆來表現書法的多變性。

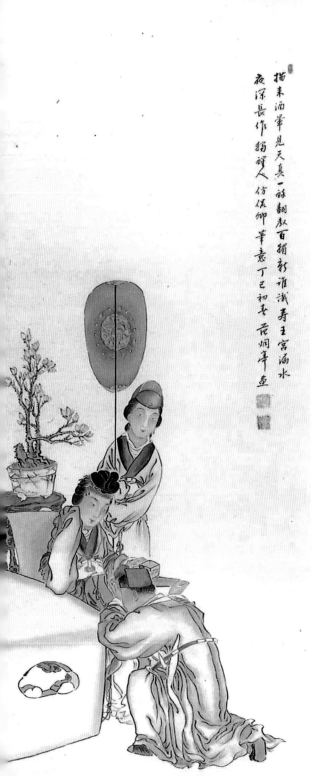

描来酒罩見天真一醉翻教百媚新誰識壽王宮漏水
夜深長作獨醒人仿倪卿筆意丁巳初冬苦烔亭畫

圖 22｜范天送〈貴妃醉酒〉，
1977 年，國畫，132 x 50 公分，
收錄《彩藝芬芳─竹塹范家三代書
畫展》

細部圖

圖 23│范侃卿〈美人圖四屏〉，年代
待考，國畫，131 x 32公分，收錄《彩
藝芬芳─竹塹范家三代書畫展》

圖 24 ｜ 董其昌〈小中現大〉，年代待考，絹，42.8 x 66.8 公分，國立故宮博物院典藏

月落烏啼霜滿天
江楓漁火對愁眠
姑蘇城外寒山寺
夜半鐘聲到客船

甲戌年冬日桐亭書

細部圖

圖 25 ｜ 范天送〈楓橋月泊〉，1994 年，書法，
135 x 68 公分，收錄《范天送八十回顧展專輯》

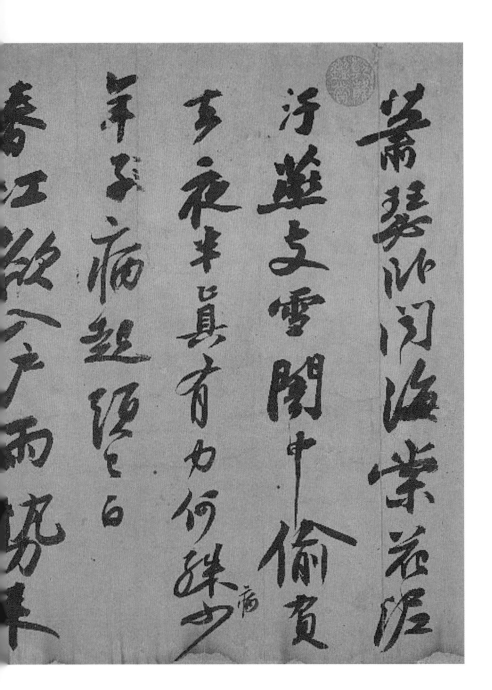

蕭瑟沁閉海棠花涯

汙萊支雪閉中偷費

支夜半真有力何殊也

年玉病起經營日

春江歇今戶雨況朱

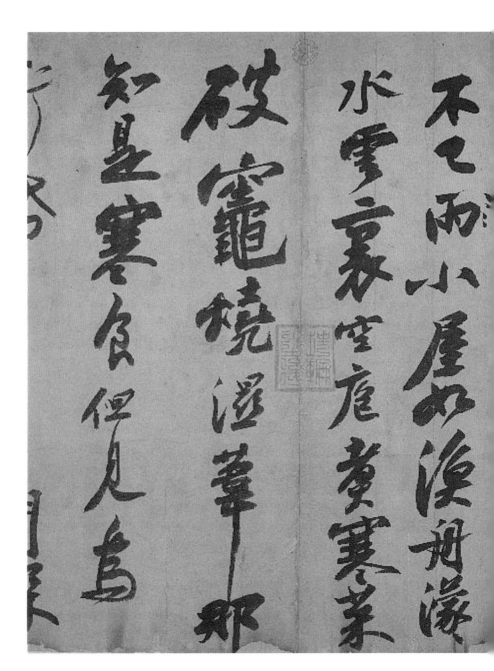

圖 26 ｜ 蘇東坡〈寒食帖〉（局部），1082 年，書帖，34.2 x 199.5 公分，國立故宮博物院典藏

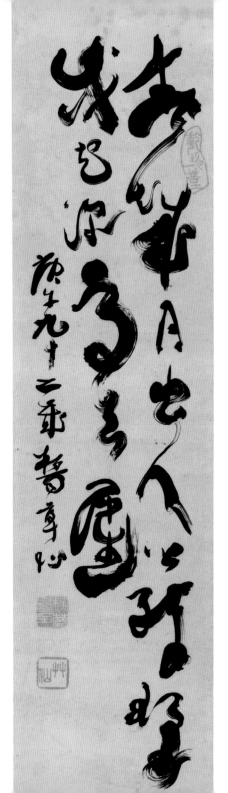

圖 27 ｜楊草仙《錄岑參〈使君席夜送嚴河南赴長水〉》，1930 年，書法，128 x 32 公分，國立清華大學文物館典藏

水彩與瓷畫

除了書畫作品之外，范天送與李澤藩、鄭世璠等西畫家的交遊，也豐富了他的作品種類和面向。尤其是李澤藩描繪的新竹風景，經常流露出他對居住之所的深刻情懷與人文關懷；此種對於地方情感的刻畫，亦影響了新竹的後輩畫家。[22] 范天送的女兒范素鑾，也曾經向李澤藩學畫。范天送於一九七六年以水彩所繪的〈孔明廟寶塔〉（圖28）與〈小女〉等作，在構圖及技法的表現方面，即可看到李澤藩水彩畫的影響。例如，范天送的〈孔明廟寶塔〉的樹林以層層疊加色塊表現，實與李澤藩一九七二年的〈山湖（大埔水庫）〉（圖29）以團塊堆疊的色彩，表現畫中自然物象的作法有著異曲同工之處。

22 邱琳婷，〈斯土斯景：李澤藩作品中的新竹情懷〉，收錄陳惠齡主編，《竹塹風華再現——三屆竹塹學國際學術研討會論文集》，新竹：國立清華大學，2019年，頁269-294。

圖 28｜范天送〈孔明廟寶塔〉，1976 年，水彩，27 x 39.5 公分，收錄《彩藝芬芳—竹塹范家三代書畫展》

圖 29 ｜李澤藩〈山湖（大埔水庫）〉，1972 年，水彩，74 x 54 公分，財團法人李澤藩紀念藝術教育基金會典藏

再者，范天送的〈小女〉（圖30），描繪一位坐在椅子上穿著黃衣藍裙的女子（即為小女兒范素鑾身著國中生制服），一旁的桌上擺放著插滿盛開花朵的容器，背景的牆上則掛著一幅畫作，以瓶花、畫作搭配坐姿女子的安排，頗能與李澤藩一九五〇年第五屆省展獲獎的〈李小姐〉（圖31）相互呼應。

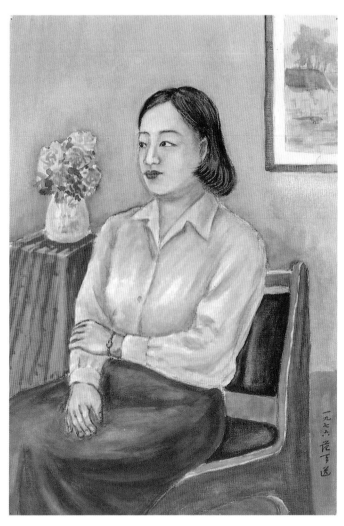

圖 30 ｜范天送〈小女〉，1976 年，水彩，39.5 x 27 公分，收錄《彩藝芬芳─竹塹范家三代書畫展》

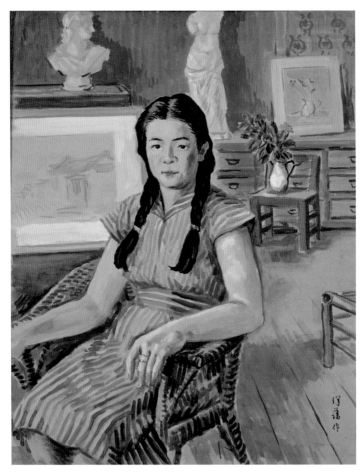

圖 31 ｜ 李澤藩〈李小姐〉，1950 年，水彩，59 x 76 公分，
財團法人李澤藩紀念藝術教育基金會典藏

至於范天送的陶瓷畫創作，則是受到開設「迦南地陶坊」鄭武鈺的鼓勵，進而開始嘗試在陶瓷上作畫題詩。[23] 范天送的陶瓷畫題材，十分多元。包括了達摩、動物、花卉、書法、文字畫等。其中一組《龍飛鳳舞》（圖32）的陶瓷畫，分別以半具象、半抽象的造形，表現出龍與鳳的姿態，趣味十足。此種以文字作畫的例子，尚可見到呂佛庭繪於一九七六年的《文字畫（甲骨文）》（圖33）；呂佛庭自創的文字畫，乃是回應當時「復興中華傳統文化」政策的藝術實踐。[24] 然而，范天送的文字畫，雖可能延續此傳統，但卻也融入了藝術生活化的生動意味。

23 陳翠萍、吳玟潔，〈范天送家屬訪問稿〉，2023 年 5 月 18 日。

24 邱琳婷，《臺灣美術史》，台北：五南出版社，2022 年，頁 358。

圖 32 ｜范天送〈龍飛鳳舞〉，1989 年，瓷上繪，34 x 47 公分，
收錄《春華秋實—范天送書畫作品精選展》

圖 33 ｜呂佛庭〈文字畫（甲骨文）〉，1976 年，水墨，128.7 x 69.3 公分，國立臺灣美術館典藏

詩

范天送成長於書畫世家，自幼秉承庭訓，讀書、寫字、習畫。在其父親范耀庚及姐姐范侃卿指導下，學習中國傳統水墨畫，在繪畫書法詩文創作上，嶄露頭角。曾是竹社、栗社等詩社社員，經常參與各地詩人聯吟大會及舉辦漢學講座，對傳統詩發展不遺餘力。

七十書懷

歲月匆匆七十更　仕途經賈兩無成

平生最愛詩書畫　往事輕拋利慾名

言不欺心堪自慰　行非缺德任人評

悠然退隱閒中趣　禿筆揮來袖底清

范家三代書畫聯展有感

墨寶評章值小春　吾家三代技傳薪

老爹畫法堪垂範　大姐描工更逼真

愚女品題膠煥彩　鄙夫藻繪筆留神

爾來甲骨研成趣　摹仿先賢學古人

第四章

成就及影響

范天送嚴肅寡言，身教重於言教，尤其在藝術涵養方面更深深影響子女及孫輩，甚至擴大於整個家族。女兒范素鑾從小陪伴身側，從磨墨開始，跟隨學習書法及繪畫技巧，從小就是美術比賽常勝軍，國高中時期即接受李澤藩、呂玉慶及李育亭老師給予嚴格的西畫養成，以補強西方繪畫的精神，國立藝專畢業後，曾先後舉辦過數次展覽，如：《范天送范素鑾父女聯展》及《彩藝芬芳——竹塹范家三代書畫展》。藝術精神在家族中不斷擴大影響，大女兒范素珍也在

退休後開始學習國畫及膠彩，寄情繪畫。孫范炳楠、外孫女謝

美玉皆為藝術大學美術研究所畢業，現服務於小學，擔任美勞

教師。外孫女謝玟玉、謝津玉在幼稚園以藝術引領更多孩子快

樂學習；外孫女林瑞庭，經過藝術學校養成後，從事廣告工

作；曾孫范均愷、李苡榛目前均就讀國中美術班，都是未來藝

術尖兵。除「彩藝芬芳」竹塹范家三代書畫展外，二○一七年

更受邀在新竹市客家會館舉辦《彩藝傳家──范天送家族創作

展》，就是范天送以降，家族四代人的創作聯展。這些帶動竹

塹城藝術家族的活絡，成為一股風潮。放眼新竹甚至臺灣，能

如此藝術傳承五代的家族的確非常罕見，真可謂藝術家庭之典

範，能有這樣的成果，范天送功不可沒。

文人傳統的繼承：指畫四君子

從范父父子的畫藝可知，范耀庚繼承了清代傳統書畫的即興表現與水墨趣味；

而范天送則是回應二十世紀中葉以後臺灣水墨的抒情傳統。例如范天送的書畫作品中，不難看出他的選題充滿了文人的情調。如〈閒居圖〉（圖34）一作中，他描繪出文人理想的生活場景：山水之間有一草堂，庭院中則有石桌及聳立的太湖石。又如他在一九六九年〈鳩鷹淚天君子樹〉（圖35）一作中，將松樹比喻為君子樹；又在〈松樹千年翠〉（圖36）中，以「往來無白丁，談笑有鴻儒」的書法對聯，搭配松、石、竹的畫題等；一方面反映出他的詩書畫學養，一方面也可看到他對文人四君子題材的喜好。

圖 34｜范天送〈閒居圖〉，年代待考，國畫，尺寸待考，收錄《范天送、范素鑾父女書畫輯》

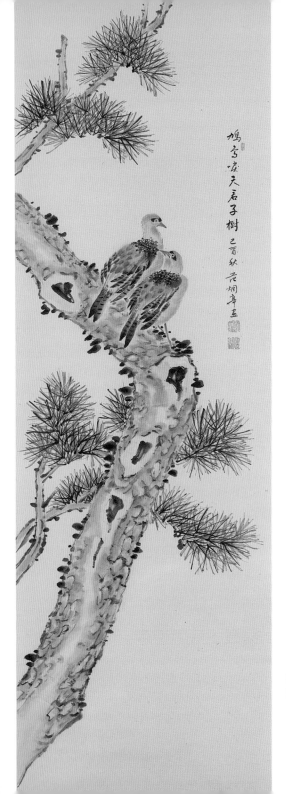

圖 35 ｜范天送〈鳩鷹淚天君子樹〉，1969 年，
國畫，尺寸待考，新竹市文化局典藏

細部圖

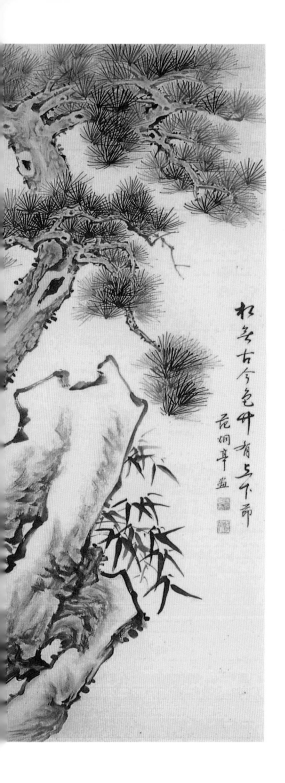

松多古今色
卅有二不部
長炯亭監

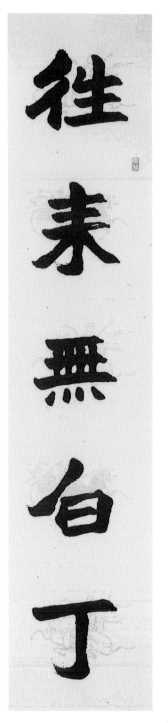

往素無白丁

談笑有鴻儒

集陋室銘句

范烔亭書

圖36｜范天送〈松樹千年翠〉年代待考，國畫、書法，尺寸待考，收錄《范天送、范素鑾父女書畫輯》

一九六〇年代的臺灣，由於受到復興中華傳統文化政策的影響，畫壇上也興起一股文人水墨畫的風尚。如曾任省展國畫部評審委員且為行政法院院長的馬壽華（一八九三年至一九七七年），即常以梅、蘭、菊、竹四君子為題作畫，並透過這四種植物的特質，象徵文人高潔的品德。尤其是畫竹子時，馬壽華會刻意描繪出竹子挺拔而出的姿態，以竹比擬正直的君子形象。

其實，馬壽華同時也以指畫聞名，他曾提到自己對於歷代指畫理論及作品的見解：

（嘗）見夏文彥〈圖繪寶鑑〉、鄒一桂〈畫譜〉、高秉澤〈指頭畫說〉。是實古之繪畫大家，其創指畫之法，在藝術上自具甚高價值，在民族文化上亦有甚大意義。唯自唐迄清千餘年間，善指畫而見於記載者不多。依余所知，並曾見其成品者，則僅傳青主（山）、清世祖（順治）、高且園

（其佩）、羅兩峰（聘）、李天章（世倬）、蘇盧谷（廷煜）數家而已。其中高且園兼善山水、人物、花木、鳥獸以及魚龍，堪稱造詣極深。然斯道之衰微，可以概見。民國以來，更幾成絕響矣。因對先賢苦心所創此一有關民族文化之藝術，矢志學習。期於其延續發揚，稍有貢獻。[25]

25 馬壽華著、馬漢寶編，〈國畫寫法〉，《小靜齋言論集》，台北：馬氏思上文教基金會，2003 年，頁 58-59。

值得注意的是，指畫在清代臺灣的新竹，透過陳邦選、葉文舟等人的作品，影響甚鉅，如日治時期的范耀庚即有指畫的創作。一九四九年之後大陸來臺畫家馬壽華對於指畫的推廣，一方面有其民族文化延續的用心；另一方面馬壽華也將指畫賦予「文人畫」的特質。[26]

其實，范天送也有以指畫勾勒出梅、蘭、竹、菊等題材，反映出他以趣味的方式表現具有清高意味的文人主題。如他在〈指墨梅〉（圖37）的題識為：「老梅已成鐵，逢春又著花。烔亭指作。」〈指墨蘭〉（圖38）的題識為：「空谷幽香。范烔亭指作。」〈指墨竹〉（圖39）的題識為：「晚節留香。范烔亭指作。」〈指墨菊〉（圖40）的題識為：「雙清圖。范烔亭指作。」這四件指墨作品中，可以清楚地看到范天送如何以指頭著墨勾勒出梅幹的蒼老、蘭葉的轉折、菊花的重瓣、竹葉的爽勁等四君子的特徵。

26 邱琳婷，〈何謂傳統：馬壽華與傳統國畫的復興〉，《2006 藝術社會學研討會論文集》，台北：中央研究院歐美研究所，2006 年，頁 281-282。

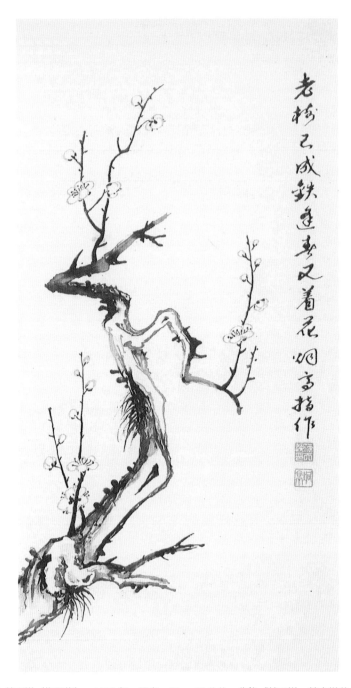

圖 37｜范天送〈指墨梅〉，1993 年，國畫，64 x 32 公分，收錄《范天送、范素鑾父女書畫輯》

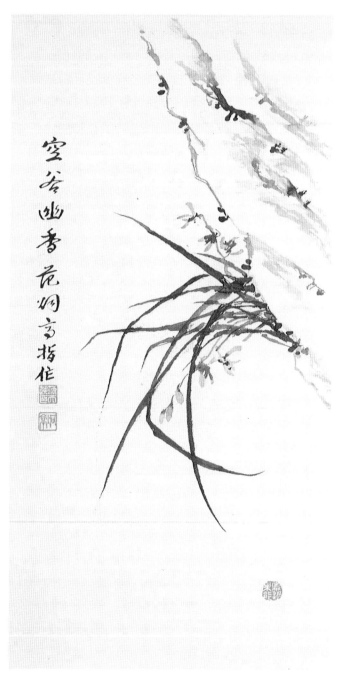

圖 38｜范天送〈指墨蘭〉，1993 年，國畫，64 x 32 公分，收錄《范天送、范素鑾父女書畫輯》

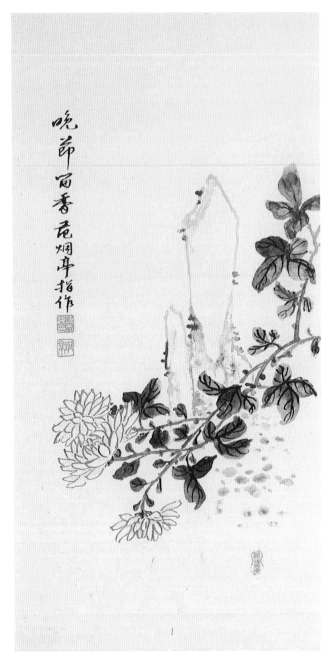

圖 39 ｜范天送〈指墨菊〉，1993 年，國畫，64 x 32 公分，收錄《范天送、范素鑾父女書畫輯》

圖 40 ｜范天送〈指墨竹〉，1993 年，國畫，64 x 32 公分，收錄《范天送、范素鑾父女書畫輯》

宗教生活化：達摩

達摩是漢地流傳禪宗的開山祖師，他原本是南天竺香至國（印度南部）的三王子菩提多羅，後來由般若多羅尊者為其改名為菩提達磨（達摩）。改名的緣由據《景德傳燈錄》的記載可知，因為般若多羅尊者認為「汝於諸法已得通量。夫『達磨』者，通大之義也，宜名『達磨』。」所以菩提多羅便改名為菩提達摩。[27]

范天送曾畫了許多以「達摩」為題的作品，他在〈傳經〉（圖41）一作的題識中，清楚地將點出了達摩的形象：「一葦渡長江，九年面絕壁，身輕若羽毛，心靜恒虛寂。」再者，范天送也個別描繪了〈一葦渡江〉（圖42）與〈九年面壁〉（圖43）為題的畫作。此外，范天送也分別勾勒出達摩在思考時的不同表情。例如〈自

琢〉、〈如是〉、〈靜觀〉、〈青山綠水〉、〈屹立不屈〉、〈千聞不如一見〉、〈明心見性〉（圖44至圖50）等作中，范天送以半身像的形式，描繪出達摩思考時刻的不同瞬間，或斜眼抿嘴、或張口怒目、或攢眉蹙額、或直眉瞪眼。范天送以這些生動的面部表情，向世人介紹這位「不立文字，直指人心」的禪宗祖師形象及其思想的精髓。

27　李明書，《達摩祖師──漢傳禪宗初祖》，台北：經典雜誌，慈濟傳播人文志業基金會，2021年，頁64。

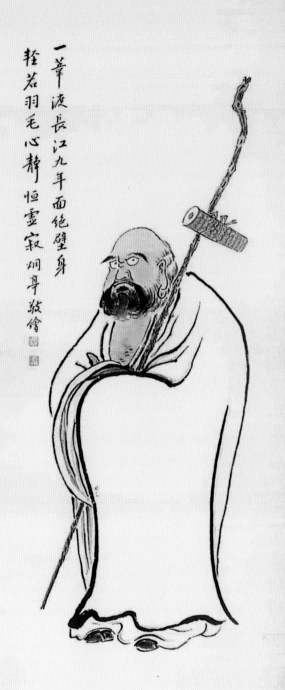

一葦渡長江九年面絕壁身
輕若羽毛心靜恒靈寂炯亭敬繪

圖41｜范天送〈傳經〉，年代待
考，國畫，107 x 45 公分，收錄
《范天送八十回顧展專輯》

一葦長江渡
淨心斷俗緣
九季經面壁
佛法仰無邊

時在壬申年秋月
范炯亭畫并題

圖 42 ｜范天送〈一葦渡江〉，
1992 年，水墨，124 x 43 公分，
收錄《春華秋實—范天送書畫作
品精選展》

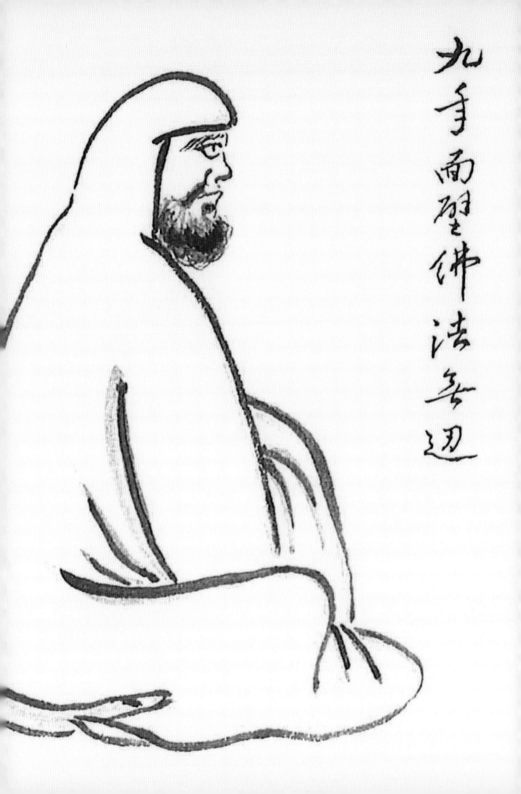

九年面壁佛法無邊

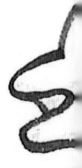

圖 43 ｜ 范天送〈九年面壁〉，年代待考，水墨，14 x
12 公分，收錄《范天送八十回顧展專輯》

圖 44 │范天送〈自琢〉，年代待考，水墨，27 × 24
公分，收錄《范天送八十回顧展專輯》

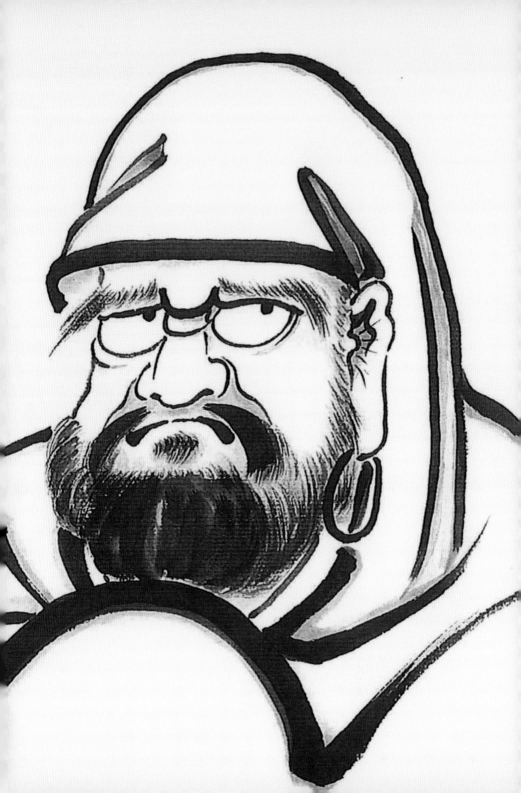

圖 45 ｜ 范天送〈如是〉，年代待考，水墨，27 x 24
公分，收錄《范天送八十回顧展專輯》

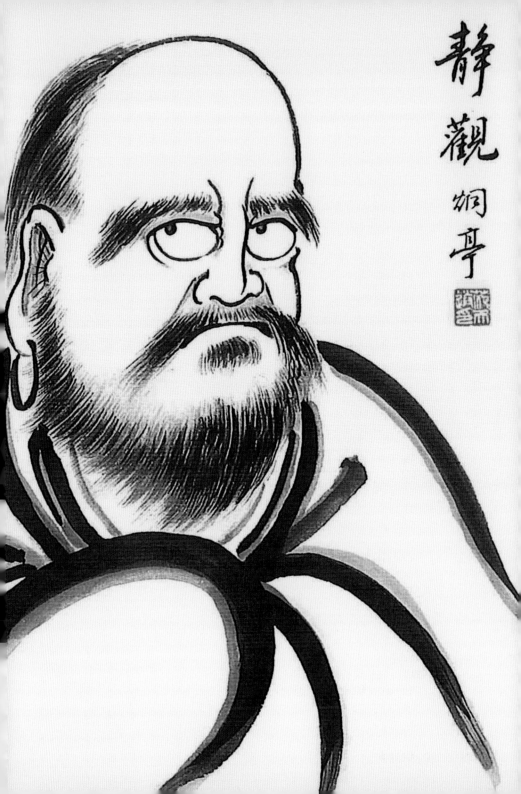

静觀
婀亭

圖 46 ｜范天送〈靜觀〉，年代待考，水墨，27 x 24
公分，收錄《范天送八十回顧展專輯》

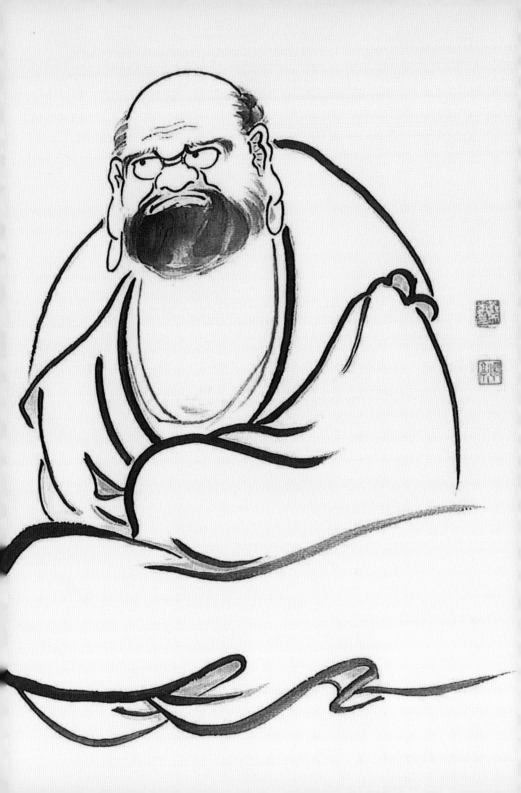

圖 47 ｜范天送〈青山綠水〉，年代待考，水墨，41 x
32 公分，收錄《范天送八十回顧展專輯》

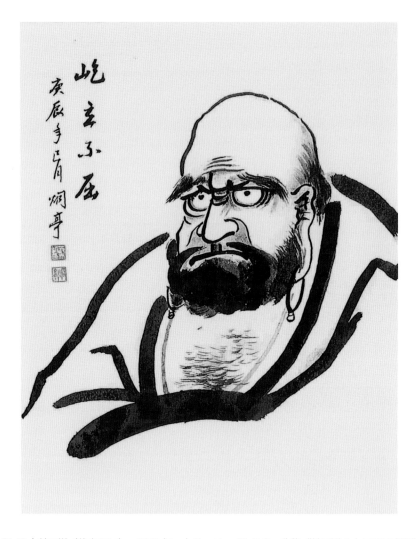

圖 48 │ 范天送〈屹立不屈〉，2000 年，水墨，41 x 32 公分，收錄《范天送八十回顧展專輯》

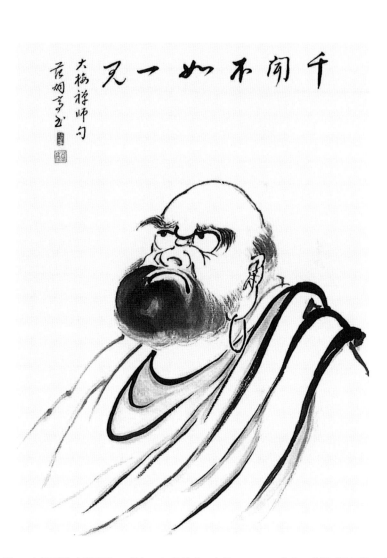

圖 49│范天送〈千聞不如一見〉，年代待考，水墨，33 x 24 公分，收錄《范天送八十回顧展專輯》

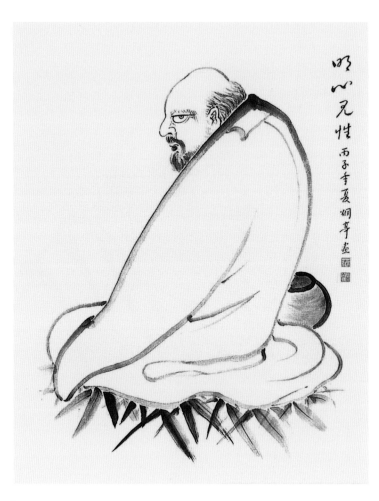

圖 50 ｜范天送〈明心見性〉，1996 年，水墨，41 x 32 公分，收錄《范天送八十回顧展專輯》

然而，值得注意的是，范天送以達摩為題的作品，除了表現出達摩祖師「通達法理」的形象之外，同時也傳遞了宗教生活化的思維。如〈紅衣達摩〉（圖11）一作中，范天送便在紅衣達摩身旁繪製了經書與香爐；有趣的是，他將香爐裊裊升起的香煙，變成宛如畫面題識的「吉祥如意」四個字。如此一來，便成功地將原本是自我修行的達摩形象，轉化為給觀看此畫者的祝福。此種轉變，也拉近了宗教藝術與大眾的距離，進而使得宗教生活化成為可能。

再者，范天送的達摩題材，有以水墨形式也有以膠彩形式表現的畫作。水墨形式如〈達摩大士〉（圖51）一作，該作的畫面以深淺暈染的水墨，描繪一位穿著袈裟且將雙手藏於袖中的達摩，一旁的題識為：「木人夜半語，不許外人知」。如果僅看這段畫面的題識，觀者或者無法理解其中的深意。但若搭配此畫左右兩幅的書法對聯：「袖中藏日月」與「掌內握乾坤」，觀者對於此作的畫意當可豁然開朗。如此的表現，頗能反映出禪宗強調的頓悟精髓。

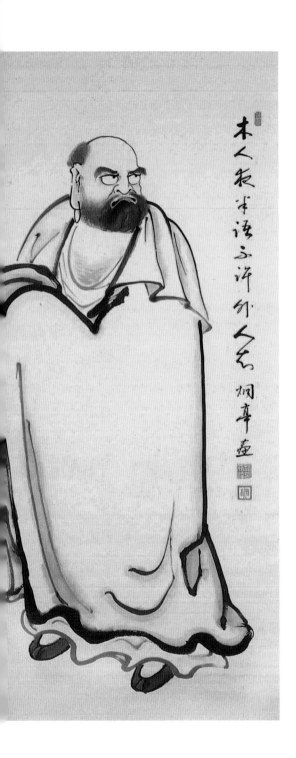

木人衣半語不許外人知 桐亭題

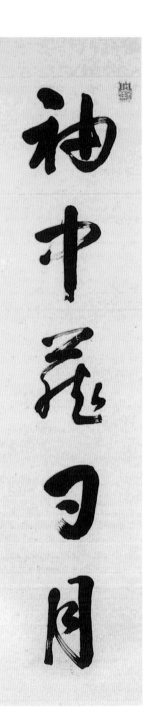

袖中花弄月

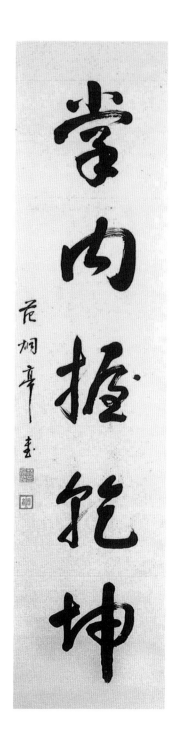

圖 51｜范天送〈達摩大士〉，年代待考，水墨，達摩
尺寸 135 x 68 公分、對聯尺寸 135 x 34 公分，收錄
《范天送、范素鑾父女書畫輯》

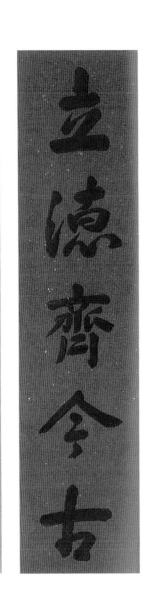

另一件以膠彩繪製的〈達摩〉（圖52）畫作，則可見范天送以鮮明的紅色描繪達摩的衣著與嘴唇；畫面以金黃色為背景，更突顯出膠彩畫色彩的豔麗。再者，兩旁的書法對聯也以紅色灑金粉的紙書寫著「立德齊今古」與「藏書教子孫」，由此可見范天送在提倡宗教生活化的同時，也不忘耳提面命品德與讀書的重要。

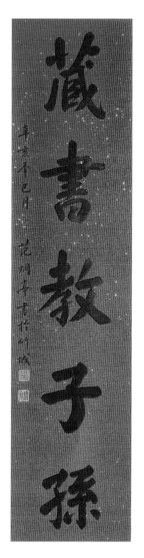
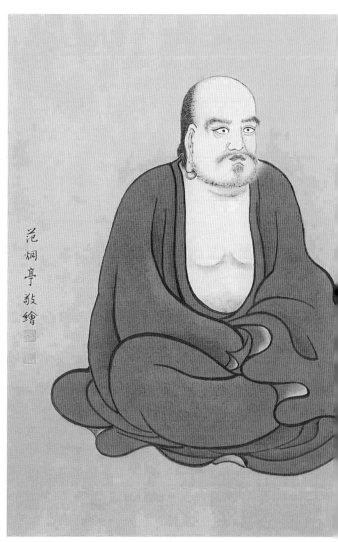

圖 52｜范天送〈達摩〉，1971 年，膠彩，10 號，收錄《范天送八十回顧展專輯》

藝術生活化：鍾馗

鍾馗原是儺儀中「統鬼斬妖的猛將」，後來轉變為「賜福鎮宅的聖君」，而鍾馗的形象，歷代的畫家，也有不同的詮釋方式；到了宋元明清的文人鍾馗，常見則有出遊（或移家）、鍾馗嫁妹、五鬼鬧鍾馗、醉鍾馗、求吉等五種題材。[28] 明清時期，許多畫師也會在端午節繪製大量的鍾馗圖，以滿足市場需求。

范天送筆下的鍾馗，也是以「文人」的形象呈現。如他所繪〈終南進士〉（圖53）一作，除了畫題以「進士」命名之外，兩旁的書法對聯則寫著「大雅能容物」與「至誠乃動人」。再者，從范天送鍾馗圖的題識可知，他也經常在端午節時描繪此類題材，如一九七五年、一九八六年、一九九八年的端午節，他以朱筆繪製的鍾

馗等作。其中一九九八年的〈福來圖〉，不僅以朱筆描繪主角鍾馗的形象，就連一旁象徵「福來」的蝙蝠，也以朱筆繪之；此外，此作的題識更強調繪製的時間是在「午日午時」。他的女兒范素珍更提到：「爸爸畫鍾馗，一定會在端午節的午時才會用朱砂開眼。爸爸強調在那天開眼，才會有特別的力量。」[29]

28 張宜主編，《鍾馗新解》，山東：山東畫報出版社，2010年，頁45。

29 陳翠萍、吳玟潔，〈范天送家屬訪問稿〉，2023年5月18日。

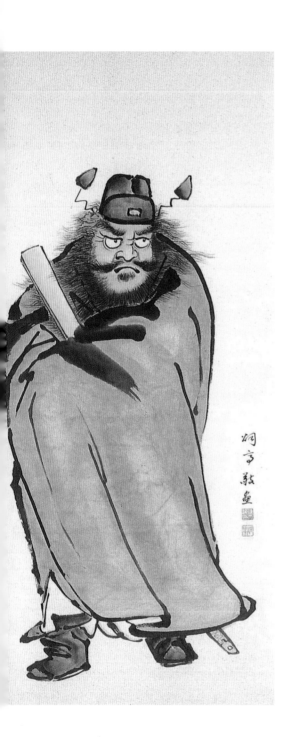

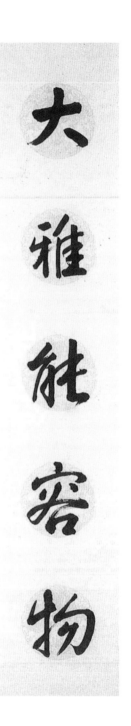

大雅能容物

圖 53｜范天送〈終南進士〉，年代待考，國畫，尺寸待考，收錄《范天送、范素鑾父女書畫輯》

此外，范天送的〈辟邪圖〉（圖54）、〈插花握扇迎佳節〉（圖55）等作，雖非以朱筆勾勒鍾馗的形象，但卻皆在題識中註明創作於端午節時所繪。〈辟邪圖〉一作，描繪出紅衣鍾馗，劍已出削；他騰空一躍，兩袖翻飛，彷彿正在趕妖除魔。相較之下，〈插花握扇迎佳節〉一作中的鍾馗，則顯得較為平和。他身穿藍色的長袍，帽沿髮際之間插著一朵粉紅色的花，長劍安放在腰部，左手持扇，以此寧靜的姿態，迎接端午佳節。

圖54｜范天送〈辟邪圖〉，年代待考，國畫，70 x 33公分，收錄《范天送八十回顧展專輯》

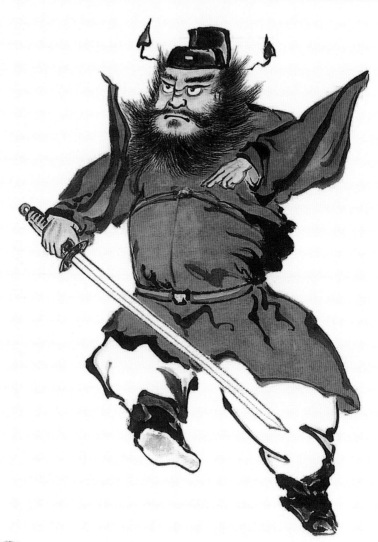

辟邪圖 時在端午節 賢竹畫

總之，從以上的作品賞析，我們可以發現，范天送以不同的方式，表現出鍾馗動靜皆宜的姿態，成功地透過民間傳說人物的形塑，使藝術走入一般大眾的日常生活之中。

圖 55｜范天送〈插花握扇迎佳節〉，1982 年，國畫，
100 x 68 公分，收錄《范天送八十回顧展專輯》

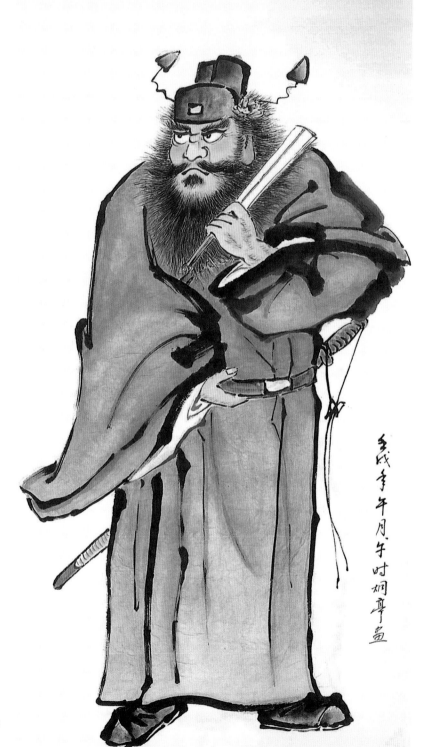

壬戌季午月午時烔亭畫

圖4
范耀庚
〈竹石圖〉
年代待考
水墨
132 x 32 公分
國立臺灣美術館藏
p22

圖3
林朝英
〈雙鵝行書〉
年代待考
水墨
118.8 x 62.2 公分
藝術家出版社提供
p16

圖2
林覺
〈蘆鴨〉
年代待考
水墨
29 x 20 公分
藝術家出版社提供
p15

圖1
周凱
〈東湖草堂圖〉(局部)
1830年
水墨
36.5 x 1079 公分
國立臺灣美術館藏
p14

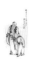

圖8
范耀庚
〈淵明愛菊〉
年代待考
國畫
131 x 61公分
收錄《彩藝芬芳—竹
塹范家三代書畫展》
p30

圖7
葉文舟
〈指畫墨松圖〉
年代待考
水墨
174 x 45 公分
國立清華大學文物館藏
p28

圖6
范耀庚
〈指墨松〉
年代待考
水墨
132 x 72 公分
收錄《彩藝芬芳—竹
塹范家三代書畫展》
p27

圖5
李霞
〈蟄龍聽經圖〉
1929年
國畫
147 x 40 公分
國立清華大學文物館藏
p24

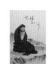

圖12
范耀庚
〈指墨竹四屏〉
年代待考
水墨
107 x 32 公分
收錄《彩藝芬芳—竹
塹范家三代書畫展》
p44

圖11
范天送
〈紅衣達摩〉
2006年
國畫
73.5 x 50 公分
新竹市文化局藏
p36

圖10
范侃卿
〈無量壽佛〉
年代待考
國畫
140 x 47 公分
收錄《彩藝芬芳—竹
塹范家三代書畫展》
p34

圖9
范耀庚
〈達摩〉
年代待考
水墨
146 x 40 公分
收錄《彩藝芬芳—竹
塹范家三代書畫展》
p32

圖16
村上英夫
〈七面鳥〉
1927年
材質待考
尺寸待考
財團法人陳澄波
文化基金會提供
p60

圖15
許深州
〈閒日〉
1942年
膠彩
75 x 135公分
國立臺灣美術館藏
p59

圖14
范天送
〈七面鳥〉
1946年
膠彩
尺寸待考
家屬授權
p58

圖13
范天送
〈四君子四屏〉
1993年
水墨
64 x 32公分
收錄《彩藝芬芳—竹
塹范家三代書畫展》
p48

圖片索引

圖20
李霞
〈圯橋進履〉
年代待考
國畫
147 x 40 公分
國立清華大學文物館藏
p70

圖19
范天送
〈終南進士〉
1992年
水墨
93 x 48 公分
收錄《彩藝芬芳—竹
塹范家三代書畫展》
p69

圖18
林海樹
〈七面鳥〉
1935年
材質待考
尺寸待考
財團法人陳澄波文
化基金會提供
p61

圖17
齊藤岩太
〈七面鳥〉
1933年
材質待考
尺寸待考
財團法人陳澄波
文化基金會提供
p61

圖24
董其昌
〈小中現大〉
年代待考
絹
42.8 x 66.8公分
國立故宮博物院藏
p80

圖23
范侃卿
〈美人圖四屏〉
年代待考
國畫
131 x 32 公分
收錄《彩藝芬芳—竹
塹范家三代書畫展》
p78

圖22
范天送
〈貴妃醉酒〉
1977年
國畫
132 x 50 公分
收錄《彩藝芬芳—竹
塹范家三代書畫展》
p76

圖21
范天送
〈讀書樂〉
1994年
國畫
113 x 65 公分
收錄《彩藝芬芳—竹
塹范家三代書畫展》
p72

圖28
范天送
〈孔明廟寶塔〉
1976年
水彩
27 x 39.5公分
收錄《彩藝芬芳—竹
塹范家三代書畫展》
p88

圖27
楊草仙
《錄岑參〈使君席夜
送嚴河南赴長水〉》
1930年
書法
128 x 32公分
國立清華大學文物館藏
p86

圖26
蘇東坡
〈寒食帖〉（局部）
1082年
書帖
34.2 x 199.5 公分
國立故宮博物院藏
p84

圖25
范天送
〈楓橋月泊〉
1994年
書法
135 x 68 公分
收錄《范天送八十
回顧展專輯》
p82

圖32
范天送
〈龍飛鳳舞〉
1989年
瓷上繪
34 x 47 公分
收錄《春華秋實—
范天送書畫作品精
選展》
p94

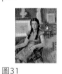

圖31
李澤藩
〈李小姐〉
1950年
水彩
59 x 76 公分
財團法人李澤藩紀念
藝術教育基金會藏
p92

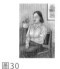

圖30
范天送
〈小女〉
1976年
水彩
39.5 x 27 公分
收錄《彩藝芬芳—竹
塹范家三代書畫展》
p91

圖29
李澤藩
〈山湖（大埔水庫）〉
1972年
水彩
74 x 54 公分
財團法人李澤藩紀念
藝術教育基金會藏
p89

圖36
范天送
〈松樹千年翠〉
年代待考
國畫、書法
尺寸待考
收錄《范天送、范
素鑾父女書畫輯》
p104

圖35
范天送
〈鳩鷹淚天君子樹〉
1969年
國畫
尺寸待考
新竹市文化局藏
p102

圖34
范天送
〈閒居圖〉
年代待考
國畫
尺寸待考
收錄《范天送、范
素鑾父女書畫輯》
p101

圖33
呂佛庭
〈文字畫（甲骨
文）〉
1976年
水墨
128.7 x 69.3 公分
國立臺灣美術館藏
p95

圖40
范天送
〈指墨竹〉
1993年
國畫
64 x 32 公分
收錄《范天送、范
素鑾父女書畫輯》
p113

圖39
范天送
〈指墨菊〉
1993年
國畫
64 x 32 公分
收錄《范天送、范
素鑾父女書畫輯》
p112

圖38
范天送
〈指墨蘭〉
1993年
國畫
64 x 32 公分
收錄《范天送、范
素鑾父女書畫輯》
p111

圖37
范天送
〈指墨梅〉
1993年
國畫
64 x 32 公分
收錄《范天送、范
素鑾父女書畫輯》
p110

圖44
范天送
〈自琢〉
年代待考
水墨
27 x 24 公分
收錄《范天送八十回
顧展專輯》
p120

圖43
范天送
〈九年面壁〉
年代待考
水墨
14 x 12 公分
收錄《范天送八十回
顧展專輯》
p118

圖42
范天送
〈一葦渡江〉
1992年
水墨
124 x 43 公分
收錄《春華秋實—范天
送書畫作品精選展》
p117

圖41
范天送
〈傳經〉
年代待考
國畫
107 x 45 公分
收錄《范天送八十回
顧展專輯》
p116

圖48
范天送
〈屹立不屈〉
2000年
水墨
41 x 32 公分
收錄《范天送八十回
顧展專輯》
p128

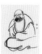
圖47
范天送
〈青山綠水〉
年代待考
水墨
41 x 32 公分
收錄《范天送八十回
顧展專輯》
p126

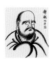
圖46
范天送
〈靜觀〉
年代待考
水墨
27 x 24 公分
收錄《范天送八十回
顧展專輯》
p124

圖45
范天送
〈如是〉
年代待考
水墨
27 x 24 公分
收錄《范天送八十回
顧展專輯》
p122

圖52
范天送
〈達摩〉
1971年
膠彩
10號
收錄《范天送八十回
顧展專輯》
p135

圖51
范天送
〈達摩大士〉
年代待考
水墨
達摩135 x 68 公分、
對聯135 x 34 公分
收錄《范天送、范素
鑾父女書畫輯》
p132

圖50
范天送
〈明心見性〉
1996年
水墨
41 x 32 公分
收錄《范天送八十回
顧展專輯》
p130

圖49
范天送
〈千聞不如一見〉
年代待考
水墨
33 x 24 公分
收錄《范天送八十回
顧展專輯》
p129

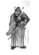

圖55
范天送
〈插花握扇迎佳節〉
1982年
國畫
100 x 68公分
收錄《范天送八十回
顧展專輯》
p143

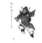

圖54
范天送
〈辟邪圖〉
年代待考
國畫
70 x 33公分
收錄《范天送八十回
顧展專輯》
p141

圖53
范天送
〈終南進士〉
年代待考
國畫
尺寸待考
收錄《范天送、范
素鑾父女書畫輯》
p138

范天送（1922——2005）

曾任新竹縣美術協會數屆理事長、新竹市美術協會第一屆理事長、新竹市美術協會名譽理事長、新竹市關帝廟文教獎學基金會董事，對地方美術文化推展貢獻甚多。

- 范天送出生，林長之子，自幼過繼給范耀庚，遂改姓范

1922

- 於新竹州水產試驗所擔任雇員書記

1939

1936

- 新竹第一公學校高等科第33回畢業，因其父親經商失敗家道中落，又逢戰時物資匱乏，無法繼續求學。在就讀期間，其「圖畫」課先後受南條博明及福山進指導，奠下素描、水彩寫生基礎

- 進一步學習傳統詩文書畫及父親范耀庚特有的指墨書法

1944
|
1946

- 曾師事桃園膠彩名家許深州學習技法，約兩年，接受寫生寫實的現代繪畫觀念，風格更為沈潛圓熟。（年輕時看見日本竹內栖鳳別具中國風味，對膠彩畫發生興趣）

〈草書〉、〈秋曉〉入選第23屆省展國畫部

鯤島全省書畫展書法部第一名教育廳長獎

・〈七面鳥〉（膠彩）〉獲第一屆省展國畫部特選
・轉入臺灣省糧食局新竹事務所任辦事員
近30年服務於新竹、苗栗等地糧政工作

1968　　　1959　　　1946

1970　　　1967　　　1947

・參加中華民國建設70年全國第三次文藝會議
・〈行書〉入選第24屆省展書法部

・〈古松〉入選第22屆省展國畫部

・〈早晨〉（膠彩）〉獲第2屆省展國畫部免審查

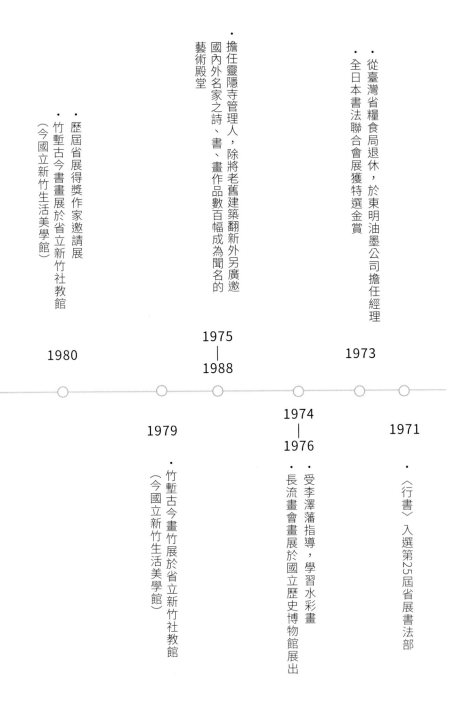

・擔任靈隱寺管理人，除將老舊建築翻新外另廣邀國內外名家之詩、書、畫作品數百幅成為聞名的藝術殿堂

・從臺灣省糧食局退休，於東明油墨公司擔任經理
・全日本書法聯合會展獲特選金賞

・歷屆省展得獎作家邀請展
・竹塹古今書畫展於省立新竹社教館（今國立新竹生活美學館）

1980

1975
—
1988

1973

1974
—
1976

1979

1971

・竹塹古今畫竹展於省立新竹社教館（今國立新竹生活美學館）

・受李澤藩指導，學習水彩畫
・長流畫會畫展於國立歷史博物館展出

・〈行書〉入選第25屆省展書法部

・開設賢竹畫室，對有志思道者，耳提面命，切磋指導，不停歇

1988

・七十四年當代藝術大展於高雄市

1985

・中華民國千人美展於臺南市
・新竹古今書畫展於省立新竹社教館（今國立新竹生活美學館）

1982

1987

・東明油墨退休

1983

・受邀於新竹社教館舉辦父女聯展（今國立新竹生活美學館）

1981

・建國七十年古今梅花書畫展於省立新竹社教館（今國立新竹生活美學館）

・《桃竹苗四縣市美術家庭聯展》於新竹市立文化中心
（今新竹市文化局）

・《新竹市美術家聯展》於新竹市立文化中心
（今新竹市文化局）

1991

・北區七縣市美術家邀請展於新竹社教館
（今國立新竹生活美學館）
受文建會聘為全省地方美展評鑑委員

1989

・受邀於松林畫廊舉行父女聯展

・受邀於新竹市文化局舉辦
《彩藝芬芳──竹塹三代范家書畫展》

・受邀於新竹市退休公教人員協會舉行書畫展

1993

・（約七十歲以後）受鄭世璠鼓勵指導，向其學習

・受邀於新竹社教館舉辦《范天送、范素鑾父女聯展》
（今國立新竹生活美學館）

1992

・受邀於日本形心書院舉行「父女聯展」

1994

上排（由右至左）：

- 於新竹社教館舉辦詩學講座
（今國立新竹生活美學館）

- 受邀於新竹社教館舉辦《范天送八十回顧展》
（今國立新竹生活美學館）

- 農曆春節前，因病與世長辭，享年八十四歲

- 於新竹市客家會館舉辦
《彩藝傳家——范天送家族創作展》

2017　　2005　　2000　　1995

下排（由右至左）：

1999

- 受邀參加竹塹建城170年特展

2003

- 受邀新竹市文化局舉辦
《春華秋實——范天送書畫作品精選展》

2006

- 新竹市文化局舉辦
《詩書畫三絕——范天送先生資料展》

富美宮（可見范天送的楹聯作品）

七伍宮（可見范天送的楹聯作品）

王先生廟（可見范天送的楹聯作品）

境福宮（可見范天送的楹聯作品）

范天送「竹」跡

北區

東區

香山區

靈隱寺（可見范天送的楹聯作品）
范天送擔任寺廟管理人時，廣邀書畫家贈送幾百件的書畫作品。

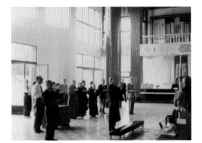

於新竹市立文化中心（今新竹市文化局）
舉辦《竹塹范家三代書畫展》。

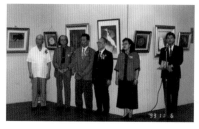

開幕後，范天送現場揮毫。　　　開幕儀式，從左至右為許深州、鄭世璠、
　　　　　　　　　　　　　　　　　太田山陽、范天送、范素鑾、蔡榮光。

北星福德宮（可見范天送的楹聯作品）

北極殿（可見范天送的楹聯作品）

於新竹社教館（今國立新竹生活美學館）
舉辦《范天送、范素鑾父女聯展》，
開幕後，范天送現場揮毫。

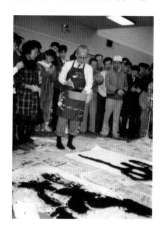

兒女眼中的父親

父親生活淡泊樸實，但薪資微薄，為了家計，有時也會接些額外工作，貼補家用。由於擅長書法，過年則擺攤賣春聯；父親寫字，孩子則鋪紙、晾乾，母親販售。有時也會接受「鋼板蠟紙刻字」工作；父親刻字，母親與孩子印刷、裝訂。全家一起工作，和樂融融，是一段非常美好的回憶。藝術涵養也藉由此類工作，默默紮根。

父親平素嚴肅寡言，但面對文友則顯健談，不炫耀，不失禮，做事不馬虎。除擅長書、詩、畫創作外，對易經、面相、姓名學也多所涉獵，興趣多元。所以朋

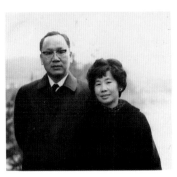

范天送與妻子范楊彩雲

友特別多，家中時常賓客盈門。當年藍榮祥省議員贈送各界的匾額，也是請他代筆，空白的匾額常一貨車一貨車載來家裡。各地廟宇請寫楹聯，也是有求必應。母親在世時，時常招待八方親友來客。在詩人墨客及畫家晤談中，孩子們也間接接受一場又一場的藝術洗禮。

母親過世後，父親鬱鬱寡歡。為讓他紓解心情，重拾畫筆，特安排《范天送八十回顧展》及《范天送書畫作品精選展》兩回展覽；讓他回顧這一生漫長的藝術創作歷程，同時增添新作，留予後人欣賞。晚年，見女兒作畫，常會駐足觀賞，給予提點；見就讀藝術系的孫子創作現代畫，則直呼「新奇」、「看不懂」。這些片刻時光，他內心一定感到無比的欣喜與安慰，畢竟一脈相承的藝術家風，後繼有人。

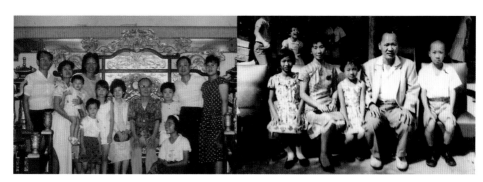

范天送全家福

參考文獻

• 李明書，《達摩祖師——漢傳禪宗初祖》，台北：經典雜誌，慈濟傳播人文志業基金會，2021年。

• 邱琳婷，《臺灣美術史》，台北：五南出版社，2022年。

• 邱琳婷，〈「七友畫會」與臺灣畫壇（1950年代——1970年代）〉，臺灣大學藝術史研究所博士論文，2011年。

• 邱琳婷，〈1927年「台展」研究——以《臺灣日日新報》前後資料為主〉，國立藝術學院碩士論文，1997年。

• 邱琳婷，〈何以「經典」？臺、府展作品中的重層跨域〉，收錄《共構記憶：臺府展中的臺灣美術史建構》，台中：國立臺灣美術館，2022年，頁53-54。

• 邱琳婷，《斯土斯景：李澤藩作品中的新竹情懷》，收錄陳惠齡主編，《竹塹風華再現——第三屆竹塹學國際學術研討會論文集》，新竹：國立清華大學，2019年，頁269-294。

• 邱琳婷，〈何謂傳統：馬壽華與傳統國畫的復興〉，《2006藝術社會學研討會論文集》，台北：中央研究院歐美研究所，2006年，頁281-282。

• 范天送、范素鑾，《范天送、范素鑾父女書畫集》，賢竹書畫室，1992年。

- 范天送，《范天送八十回顧展專輯》，賢竹書畫室，2000年。

- 馬壽華著、馬漢寶編，《小靜齋言論集》，台北：馬氏思上文教基金會，2003年。

- 張宜主編，《鍾馗新解》，山東：山東畫報出版社，2010年。

- 郭子文等撰文，《臺灣歷史人物小傳：明清早期書畫專輯》，台北市：國家圖書館，2003年。

- 楊儒賓主編，《鯤島遺珍：臺灣漢人書畫圖錄》，新竹：國立清華大學出版社，2013年。

- 陳翠萍、吳玟潔，《范天送家屬訪問稿》，2023年5月18日。

- 賴明珠，《桃園地區美術家許深州先生研究調查》，桃園縣政府文化局，2003年。

- 行政院文化建設委員會，《明清時代臺灣書畫》，行政院文化建設委員會，1984年。

- 張德南，《詩書畫三絕：范天送（1922—2005）》，《竹塹文獻雜誌》，第55期，2013年，頁161。

- 新竹市立文化中心，《彩藝芬芳：竹塹范家三代書畫展》，新竹市立文化中心，1993年。

- 新竹市政府，《竹塹藝術家薪火相傳系列（27）：春華秋實—范天送書畫作品精選展》，新竹市政府，2003年。

- 編者，「新竹市地方寶藏資料庫」，https://hccg.culture.tw/home/zh—tw/people/177864，檢閱日期：2023年7月5日。

- 編者，《中國畫與日本畫問題》，《新藝術雜誌》，卷4、5期，1951年，頁76。

- 編者，《郭李陳范四家作品蒙主席伉儷讚賞》《臺灣新生報》，1949年10月31日。

- 新竹市文化局櫥窗《詩書畫三絕──范天送資料展》，2006年。

作者簡介

- 臺灣大學藝術史研究所博士
- 2017——2018年傅爾布萊特 (Fulbright) 學者
- 2019年義大利佛羅倫斯雙年展新媒體藝術類首獎作品之策展人

邱琳婷，現為台灣藝術史研究學會秘書長、陳澄波文化基金會董事、台灣傳爾布萊特學友會理事；曾任文化部重建臺灣藝術史計畫專案辦公室執行秘書。已執行並完成文化部、國美館、嘉美館等數項委託計畫研究案。目前任教於國立臺灣藝術大學、東吳大學、輔仁大學等校。並出版中英文專書《圖像思維：找尋中西名畫在藝術史、自然史、時尚史與科技史中的角色與意義》、The Transition of

Traditional Chinese Art into Contemporary Art: The Artistic Realization of Overseas Chinese Artists in the United States —A STUDY OF PROFESSOR I-HSIUNG JU, Published by Washington and Lee University、《臺灣美術史》、《圖象臺灣：多元文化視野下的臺灣》、《臺灣美術評論全集：謝里法》等。

特別感謝

范天送家屬吳美香女士、范炳楠先生、范素珍女士、謝萬等先生、范素鑾女士、林慶芳先生；財團法人陳澄波文化基金會、國立清華大學文物館、國立臺灣美術館、財團法人李澤藩紀念藝術教育基金會提供珍貴資料及圖檔。

新竹藝術家系列：范天送

主辦單位	新竹市政府
出版單位	新竹市文化局
發行人	高虹安
總編輯	李欣耀
副總編輯	邱淑芳
作者	邱琳婷
編輯	陳淑妃、陳淑惠
審查委員	王郭章、胡以誠、徐婉禎、朱家琳、彭煥勝
企劃製作	安鼎行銷藝術有限公司
執行團隊	陳翠萍、吳玟潔、郭昕俞
美術設計	許淳瑜、許怡瑄
印製	全盛印製有限公司
傳真	03-5324834
電話	03-5319756
網址	https://culture.hccg.gov.tw/
地址	新竹市中央路109號
出版日期	2023年11月初版
GNP	1011201307
ISBN	978-626-7091-89-0（平裝）
定價	新臺幣300元

國家圖書館出版品預行編目（CIP）資料

范天送 - Fan Tian-Song / 邱琳婷作.--初版,--新竹市：
新竹市文化局, 2023.11
164 面；14.8 X 21 公分. --(新竹藝術家系列)
ISBN 978-626-7091-89-0(平裝)
1.CST: 范天送 2.CST: 畫家 3.CST: 傳記

940.9933　　　　112016583

HSINCHU CITY ARTISTS SERIES	HSINCHU CITY ARTISTS SERIES	HSINCHU CITY ARTISTS SERIES	HSINCHU CITY ARTISTS SERIES

FAN TIAN-SONG	FAN TIAN-SONG	FAN TIAN-SONG

G	HSINCHU CITY ARTISTS SERIES	HSINCHU CITY ARTISTS SERIES	HSINCHU CITY ARTISTS SERIES	HSINCHU CITY ARTISTS SERIES

FAN TIAN-SONG	FAN TIAN-SONG	FAN TIAN-SONG

G	HSINCHU CITY ARTISTS SERIES	HSINCHU CITY ARTISTS SERIES	HSINCHU CITY ARTISTS SERIES	HSINCHU CITY ARTISTS SERIES

FAN TIAN-SONG	FAN TIAN-SONG	FAN TIAN-SONG

G	HSINCHU CITY ARTISTS SERIES	HSINCHU CITY ARTISTS SERIES	HSINCHU CITY ARTISTS SERIES	HSINCHU CITY ARTISTS SERIES

FAN TIAN-SONG	FAN TIAN-SONG	FAN TIAN-SONG

G	HSINCHU CITY ARTISTS SERIES	HSINCHU CITY ARTISTS SERIES	HSINCHU CITY ARTISTS SERIES	HSINCHU CITY ARTISTS SERIES

FAN TIAN-SONG	FAN TIAN-SONG	FAN TIAN-SONG

G	HSINCHU CITY ARTISTS	HSINCHU CITY ARTISTS	HSINCHU CITY ARTISTS	HSINCHU CITY ARTISTS